KB127575

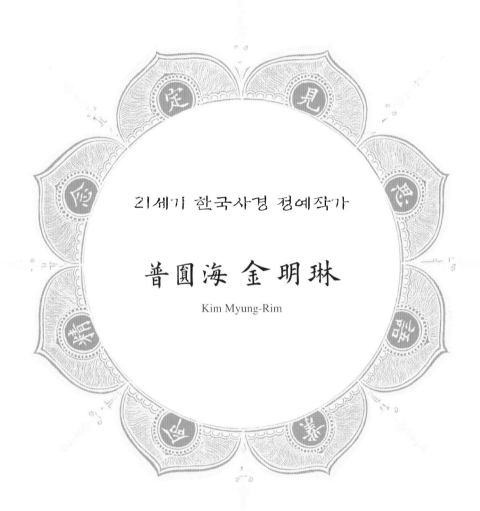

21세기 한국사경 정예작가

普圓海 金明琳

Kim Myung-Rim

이 책에 수록된 작품은 한국미술관이 주최하고, 한국전통사경연구원이 주관하여
2016년 1월 6일부터 1월 12일까지 인사동 한국미술관 특별기획 초대개인전으로
열린 〈21세기 한국사경 정예작가전〉에 출품된 것입니다.

한국미술관 기획 초대전

21세기 한국사경 정예작가

普圓海 金明琳

Kim Myung-Rim

한국전통사경연구원
Korea Institute of Traditional Illuminated Sutra Copy

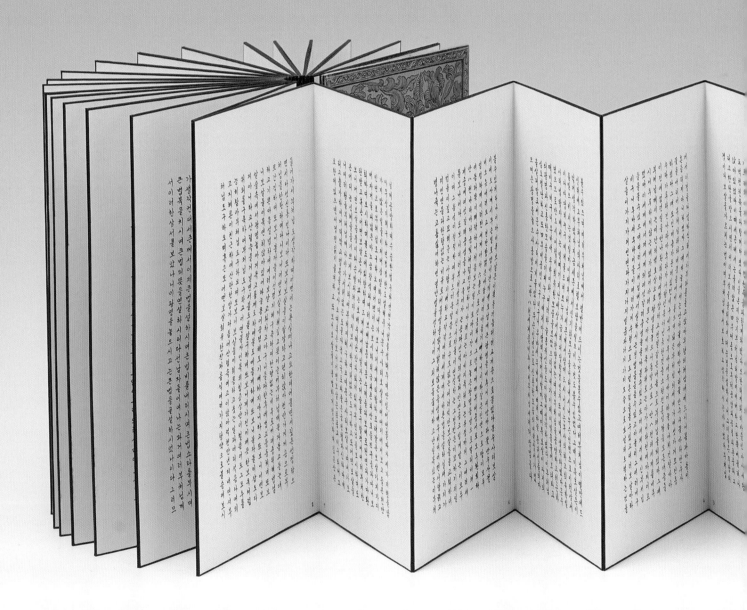

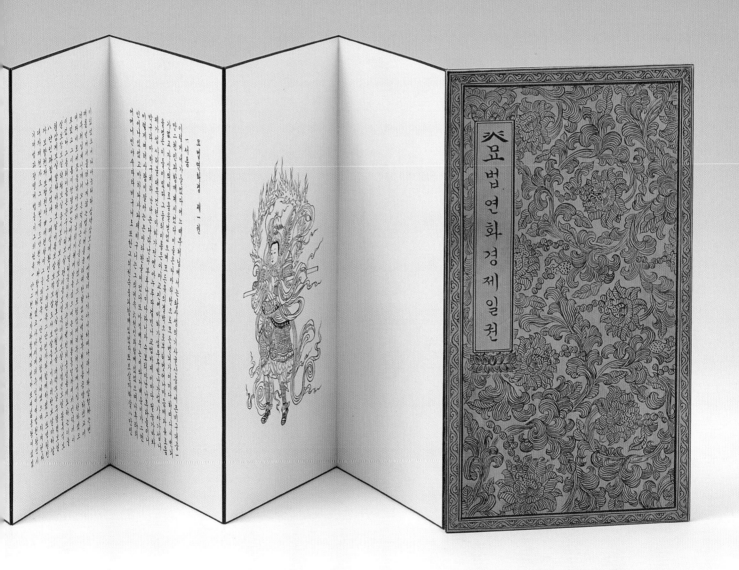

백지묵서 〈국역묘법연화경〉 전7권 중 제1권, 절첩본, 32(23.8)×18(10.4)cm×46절면

사경수행, 그 법열(法悅)의 세계

- 보원해 김명림 선생의 사경전에 부쳐 -

외길 김경호 (전통사경기능전승자)

1

인간이 다른 생물들과 다른 특질에는 여러 가지가 있지만 그 중에서도 문화와 예술을 창조하고 향유한다는 점을 우선적으로 꼽을 수 있습니다. 그만큼 예술은 인간을 인간답게 하는 근간입니다. 이러한 문화와 예술의 근저에는 아름다움을 추구하는 성정과 심성이 자리하고, 그 기저에는 지고한 정신이 자리합니다. 즉 아름다움을 추구하는 마음이 없이는 문화와 예술이 존재할 수 없는 것입니다.

사경은 인간이 목표로 하는 최고의 경지에 도달한 성인들이 설한 진리의 말씀을 마음에 새기며 옮겨 적는 신앙행위이자 예술 창작행위입니다. 따라서 이러한 과정을 거쳐 탄생한 사경작품은 인간이 이룩할 수 있는 최상의 예술작품, 즉 법사리가 됩니다. 그러한 까닭에 예로부터 삼매의 과정이 그대로 눈앞에 현현하는 지고지순한 수행의 일환으로 여겨져 왔습니다.

2

보원해 선생과의 인연은 약 10년 전으로 거슬러 올라갑니다. 처음 일체의 절제된 언행과 일상화 된 하심을 통하여 이미 마음공부가 깊이 진척되어 있음과 건강이 매우 좋지 않음을 직감했습니다. 그럼에도 불구하고 붓끝 0.1mm를 통해 몸과 마음의 기운이 이미 사경작품에 담기고 있음을 볼 수 있었습니다.

이후 선생은 이전에 사성했던 사경들이 한 점씩 발견될 때마다 필자에게 보여주곤 했습니다. 한 번은 선생이 고등학교 때 쓴 서예작품을 보게 되었는데 서예적인 성취와 함께 사경과의 인연이 이미 학창시절부터 잉태되어 있었음을 확인할 수 있었습니다. 이후에도 현실의 난관을 사경수행을 통해 극복하고자 붓펜으로 서사한 약 30년 전의 사경작품들을 보아왔는데 이들 사경들에도 이미 전통사경의 정신이 고스란히 담겨져 있었습니다.

선생은 십 수 년 전 병마가 찾아와 여러 차례 수술을 했고 지금까지도 몸 안에 기계가 설치되어 있으며 육신의 고통을 극복하는 대표적인 수행법으로 사경을 택하여 왔습니다. 중간 중간 필자에게 보여 주는 작품들을 볼 때마다 어떻게 그 몸으로 이런 영롱한 법사리를 탄생시켰을까 경탄하곤 했습니다. 법열 속에서 이루어지지 않고서는 불가능한 작품들이었던 것입니다. 이렇게 육신의 한계를 넘어선 작품들을 대할 때마다 선생은 사경수행으로 회향할 운명을 타고 났다는 생각을 하곤 했습니다.

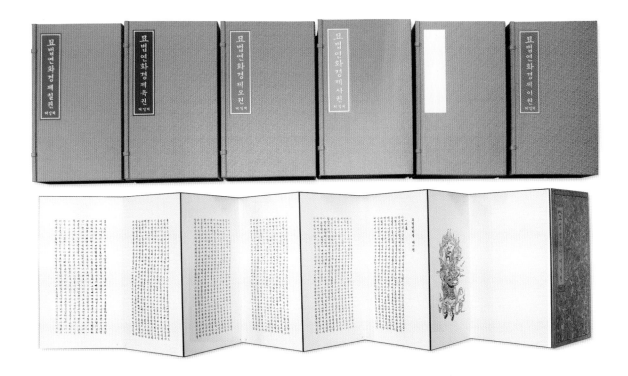

　　인간은 역경에 처했을 때 진실한 모습을 볼 수 있다는 점을 생각하면 선생의 사경작품은 그야말로 인간 정신의 승리에 기초하여 탄생한 법사리라고 할 수밖에 없습니다. 그러한 까닭인지 한 작품을 탄생시킬 때마다 법열의 충만이 선생의 얼굴에 나타나곤 했고, 그에 따라 자연히 병마도 더욱 멀리 물러가고 있음을 느낄 수 있으니 이야말로 사경수행의 가피가 아니고 무엇이겠습니까. 혹독한 추위를 견뎌 낸 매화향이 더욱 향기롭듯 선생은 모든 역경을 사경수행을 통해 극복하면서 그야말로 대보살의 길을 걷고 있으니 시방세계의 제불보살이 '善哉, 善哉로다(착하고 착하도다)' 찬탄하시리라 믿어 의심치 않습니다.

　　무엇보다도 선생의 사경작품에는 선생이 소원하고 있는 세계와 인류의 발전과 행복에 대한 발원이 고스란히 담겨 있다는 점을 높이 평가하고 싶습니다. 이러한 작품은 자신을 변화시키고 이웃을 맑힙니다. 즉 보살도를 실천하는 고귀한 생명체라고 할 수 있는 것입니다. 이러한 고귀한 발원의 기운이 담긴 작품은 언필칭 서예의 대가라고 하는 작가들 작품에서도 찾기가 쉽지 않습니다. 이는 기교와 기법을 넘어선 정신적인 영역, 즉 수행의 영역이기 때문입니다. 그러한 점에서 선생의 사경작품은 속세의 평가 기준을 넘어섭니다. 그야말로 법열의 세계가 아니고서는 구현될 수 없는 법사리인 것입니다.

　　지난 2012년 예술의전당 서예박물관에서 첫 사경전을 통해 영롱한 법사리 작품들을 여법하게 회향한 데 이어 두 번째 사경전 법석을 열게 됨을 무한 축하드리며 관람자들의 이해를 돕기 위해 이번 개인전의 주 작품이라 할 수 있는 백지묵서〈국역 법화경〉의 가치에 대해 간략히 언급하고자 합니다.

이번 사경전의 백미인 백지묵서〈국역법화경〉은 2년여에 걸쳐 이룩하였는데 각 글자의 자경은 4~6mm입니다. 이러한 세자가 13만여 자에 이르는데 어느 한 곳 흐트러진 부분이 없이 한결같습니다. 이러한 결과는 심안(心眼)이 열리지 않고서는 결코 얻을 수 없는 경계입니다. 뿐만 아니라 궁체에 입각해 있으면서도 정형화 된 궁체 글씨를 탈피하여 선생의 60년 서예에 대한 심미안이 적용된 한글 궁체 글씨로 창신(創新)하여 구사하고 있습니다. 이는 남의 글씨를 벗어나 자신만의 얼굴과 표정, 즉 개성을 표출하는 것으로 모든 예술가들이 궁극적으로 도달하고자 하는 경지라는 점에서 주목을 요합니다. 그렇게 하여 탄생한 글씨의 표정에서는 부처님의 원만한 상호가 연상될 정도의 자비심이 우러나옴을 살필 수 있는데, 이는 수많은 서예가들이 추구하는 궁극적인 경지라 할 수 있는 서여기인(書如其人)의 경지입니다. 즉 글씨 속에 작가의 인품과 사상 및 언행이 그대로 담겨 있는 경지입니다.

절첩본으로 장정한 각 권의 앞뒤 표지는 전통사경의 정신에 입각하여 장엄을 하고, 각 권의 권수에는 이 사경을 외호하는 각기 다른 신장님을 모시고 있습니다. 경문은 1절면 12행, 1행 34자로 구성되어 있는데, 이는 고려 전통사경 절첩본의 기본 양식인 1면 6행, 1행 17자의 2배수입니다. 이것만 보더라도 이미 전통사경에 대한 깊은 학습이 선행되어 있음을 알 수 있습니다. 그리고 각 권의 권말에는 발원문을 서사하고 있는데 그 내용은 전 세계와 인류 차원의 발원, 국가와 민족 차원의 발원, 불법(佛法)의 영속과 중생들의 이익 발원 등으로 구성되어 있을 뿐 가족 차원의 발원이나 개인적인 발원이 전혀 없다는 점입니다. 그야말로 보살도를 구현하고 있는 것입니다. 종합하면 전통사경에 입각하되 현대적으로 재해석한 작품이라는 점에서 그 가치는 필설로 다할 수가 없습니다.

4

선생이 경탄을 금하지 않게 하는 점은 사경수행에서 뿐만이 아닙니다. 하심과 절제를 바탕으로 이룩된 일상의 언행 역시 이 시대의 사표(師表)가 되기에 충분합니다. 진정한 사경수행자라 할 수 있는 것입니다. 일상 속에서 보살의 행원을 몸소 보여 주기 때문입니다.

전시장을 찾는 모든 관람객들이 선생이 법열 속에서 이룩한 법사리들을 대하면서 환희심으로 전통사경의 진정한 의미를 되새기고 우주법계에 회향하는 아름답고 뜻깊은 법석이 되길 기원합니다.

다시 한 번 사경전을 축하드리며 선생의 건강과 댁내 행복을 축원합니다.

2015년 12월

작가의 辯

스승님께 감사드립니다.

항상 용기를 북돋아주신 외길 김경호선생님과의 인연에 감사드립니다.

낳아주시고 길러주신, 이제는 가슴 속에 계신 부모님께 감사드립니다.

항상 함께 하는 남편과 아들 딸들에게도 감사드립니다.

건강함으로써 사경을 계속할 수 있어서 감사드립니다.

사경이 맺어준 여러 인연에 감사드립니다.

주변에서 도와주신 모든 도반님들께도 감사드립니다.

보원해 김명림 두손모음

Section 1

상지금니 〈신장도〉, 26×22cm △

백지묵서 〈신장도〉, 25×18cm ▷

황지묵서·주묵〈아미타경서보탑도〉, 65×32cm ▷

佛說阿彌陀經極樂寶塔

성안내는 그 얼굴이 참다운 공양구요
부드러운 말 한마디 미묘한 향이로다
깨끗해 티가 없는 진실한 그 마음이
언제나 한결같은 부처님 마음일세

홍지은니 〈진성게〉, 42×16cm

16

성안내는그얼굴이
참다운공양구요

부드러운말한마디
미묘한향이묘다

깨끗해티가없는
진실한그마음이

언제나한결같은
부처님마음일세이

감지은니 〈진성게〉, 42×16cm

△ 상지금니 〈空〉, 22×22cm

◁ 간지금니 〈心〉, 22×22cm

◁◁ 감지금니 〈佛〉, 22×22cm

묘법연화경제칠권

제이십육품오다라니

약왕보살다라니

안이만이마네마네지례자리데

샤마샤리다위션데목다리사

리위사리상리사예악사예

아기니션데사리다라니아로가바

사바자빅사니너비데아변다나네

리데아단다바레슈디구례모구

례아례바라례슈가차아삼마삼

리몸다비기리구데달마바리차데

싱기녈구사네바샤바샤슈디만다

라만다락사야다우루다우로다교

샤라악샤라악사야다야아바로아

마아나다야

용시보살다라니

자례마하자례우기모기아례아라

바데네례데네례다바데이디니위

디니지디니네례데네례데바디

비사문천왕주

아리나리노나리아나로나리구나

리

지국천왕주

하기네가네구리건다리젼다리마

등기상구리부루솨니아디

십나찰녀귀다라니

이디리이디미이디아디리이디

리니리니리니리러루혜루

혜루혜루혜다혜다혜도혜누

혜

제이십육다라니품오다라니

묘법연화경제칠권

불기이오오육년사월

보원해 김명림 돈수서

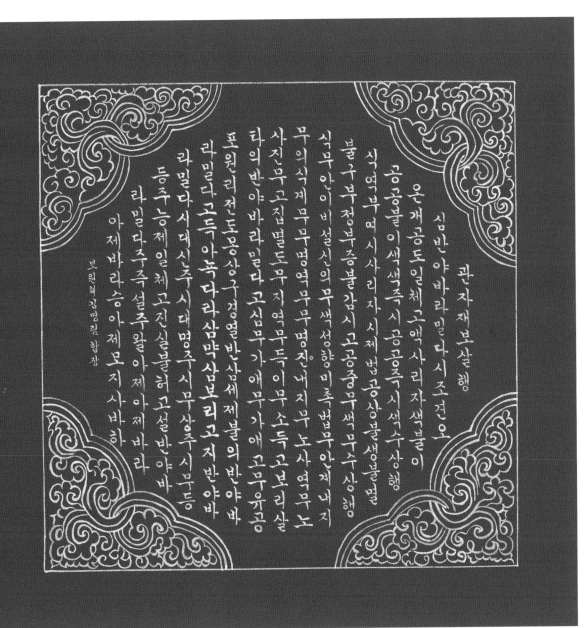

△ 홍지은니 〈반야심경〉, 30×30cm

◁ 황지주묵 〈법화경 다라니품 5다라니〉, 16×43cm

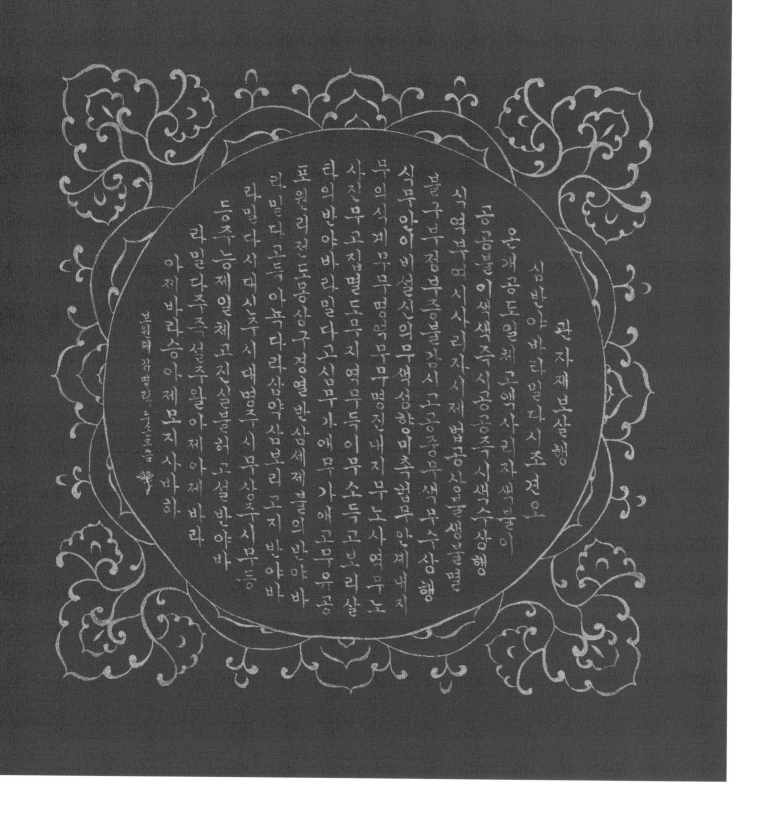

홍지금니 〈반야심경〉, 23×23cm △

홍지은니 〈가훈(소학구)〉, 16×31cm ▷

積善之家
必有餘慶
積惡之家
必有餘殃

佛紀 二千五百五十六年十二月

普圓海金明琳 頓首謹書

축복을주는 기도문

나는 나와 당신이 겪어 온 고난을 모두 축복합니다

나는 나와 당신에게 상처와 고통을 준 모든 대상들을 축복합니다

나는 고통을 목격한 나와 당신을 축복합니다

사랑스런 새해 아침 맞으며 못한 마음을 보인해 산다

관자재보살 행
심반야바라밀다시조견오
온개공도일체 고액 사리자 색불이
공공불이색색즉시 공공즉시 색수상행
식역부여시사리자시 제 법공상불생불멸
불구부정부증불감시 고공중무색무수상행
식무안이비설신의무색성향미촉법무 안계내지
무의식계무무명역무무명진내지무 노사역무노
사진무고집멸도무지역무득이무소득고보리살
타의반야바라밀다 고심무가애무가애 고무유공
포원리전도몽상구 경열반삼세제불의 반야바
라밀다고득아뇩다라삼먁삼보리 고지반야바
라밀다시대신주시대 명주시무상주시무등
등주능제일체 고진실불허 고설반야바
라밀다주즉설주왈 아제바라
아제바라승아제모지 사바하

보원해 김명권합장

△ 백지묵서 〈반야심경〉, 32×32cm

◁ 황지묵서·주묵 〈축복을 주는 기도문〉, 23×22cm

마음은 모든 일의 근본. 마음이 주가되어 모든 일을 시키
나니 마음속에 착한 일을 생각하면 그 말과 행동 또한 그러
하리라. 그 때문에 즐거움이 그를 따르리. 마치 형체를
따르는 그림자처럼. 이천 십년을 맞으며 김명자 그리고 쓰다

백지묵서 〈법구경 만다라〉, 43×33cm △

홍지은니 〈비천도〉, 42×30cm ▷

아름답고 향기로운 꽃다발들과
좋은음악 좋은향과 고운양산등
가장좋고 가장귀한 장엄구로써
시방삼세 부처님께 공양합니다

上院寺梵鐘奏樂飛天像

金明琳稽首恭寫

마하반야바라밀다심경

관자재보살이 깊은 반야바라밀다를 행할
때 다섯가지 쌓임이 모두 공한 것을 비추어
보고 온갖 괴로움과 재앙을 건디느니라
사리불이여 물질이 공과 다르지 않고 공이
물질과 다르지 않으며 물질이 곧 공이요 공이
이곧물질이니 느낌과 생각과 지어감과 의
식도 또한 그러하니라
사리불이여 이 모든 법의 공한 모양은 나지
도 않고 없어지지도 않으며 더럽지도 않고
깨끗하지도 않으며 늘지도 않고 줄지도 않
느니라
그러므로 공 가운데는 물질도 없고 느낌과
생각과 지어감과 의식도 없으며 눈과 귀와
코와 혀와 몸과 뜻도 없으며 빛과 소리와 냄
새와 맛과 닿음과 법도 없으며 눈의 경계도
없고 의식의 경계까지도 없으며 무명도 없
고 또한 무명이 다함도 없으며 늙고 죽음도
없고 또한 늙고 죽음이 다함까지도 없으며
괴로움과 괴로움의 원인과 괴로움의 없어
짐과 괴로움을 없애는 길도 없으며 지혜도
없고 얻음도 없느니라 얻을 것이 없는 까닭
에 보살은 반야바라밀다를 의지하므로마
음에 걸림이 없고 걸림이 없으므로 두려움
이 없어서 뒤바뀐 헛된 생각을 아주 떠나완
전한 열반에 들어가며 과거 현재 미래의 모
든 부처님도 이 반야바라밀다를 의지하므
로 아뇩다라 삼먁삼보리를 얻느니라
그러므로 알아라 반야바라밀다는 가장 신
비한 주문이며 가장 밝은 주문이며 가장 높
은 주문이며 아무 것과도 견줄수 없는 주문
이니 온갖 괴로움을 없애고 진실하여 허망
하지 않느니라
그러므로 반야바라밀다의 주문을 말하노
니 주문은 곧 이러하니라
아제아제 바라아제 바라승아제 모지
사바하

동국대학교 역경원 국역
불기 이천오백 육십사년 초봄 김 명림 합장

백지묵서 〈반야심경〉, 23×57cm △

백지묵서 〈보현보살도〉, 46×33cm ▷

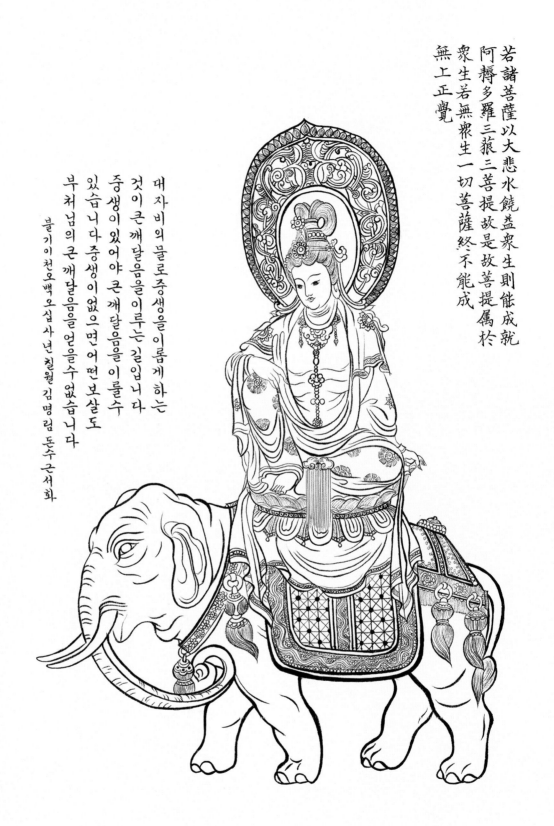

若諸菩薩以大悲水饒益衆生則能成就
阿耨多羅三藐三菩提 故是故菩提屬於
衆生若無衆生一切菩薩終不能成
無上正覺

대자비의 물로 중생을 이롭게 하는
것이 큰 깨달음을 이루는 길입니다
중생이 있어야 큰 깨달음을 이룰수
있습니다 중생이 없으면 어떤 보살도
부처님의 큰 깨달음을 얻을수 없습니다

불기 이천오백오십사년 칠월 김명림 돈수근서화

상지묵서 〈가훈(소학구)〉, 28×46cm ▷

홍지은니 〈가훈(소학구)〉, 27×37cm ▽

積善之家
必有餘慶
子孫萬代
百年偕老
萬壽無疆

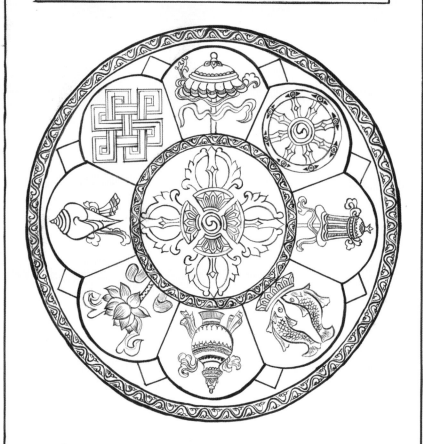

백지주묵 〈길상팔보 만다라〉, 47×35cm △

백지주묵 〈길상팔보도〉, 41×28cm ▷

吉祥八寶

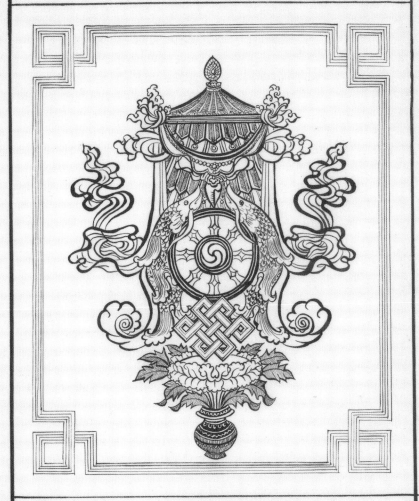

EIGHT SYMBOLS OF HAPPINESS (LUCK):
parasol, wheel with the eight spokes, banner, golden fishes
vase, perfect lotus, shell shaped bugle, infinite knot

2008. 5. Kim Myung Rim

33

황지묵서 〈운룡도〉, 32×25cm ▷

감지금니 〈타고르의 '기도의 시'〉, 29×19cm ▽

백지묵서 〈타고르의 '기도의 시'〉, 29×19cm ▽▽

백지묵서 〈가훈(소학구)〉, 28×46cm △

홍지은니 〈심경구〉, 29×20cm ▷

불 생 불 멸

不生不滅

Every Body is BUDDHA Dharma

Skin Bag is Short . Life(SoulSpirit) is Long

금 의 윤 회

錦衣輪廻

Transmigrate Princes Buddha

부 증 부 감

不增不減

$E = MC^2$ Einstein

If a man speaks or acts with a pure thought
happiness follows him like a shadow that
never leaves him
 〈Dhamma-pada〉
 2009. 6. Kim Myung Rim Hapchang

백지묵서〈보살도〉, 46×32cm △

백지묵서〈비천도〉, 43×35cm ▷

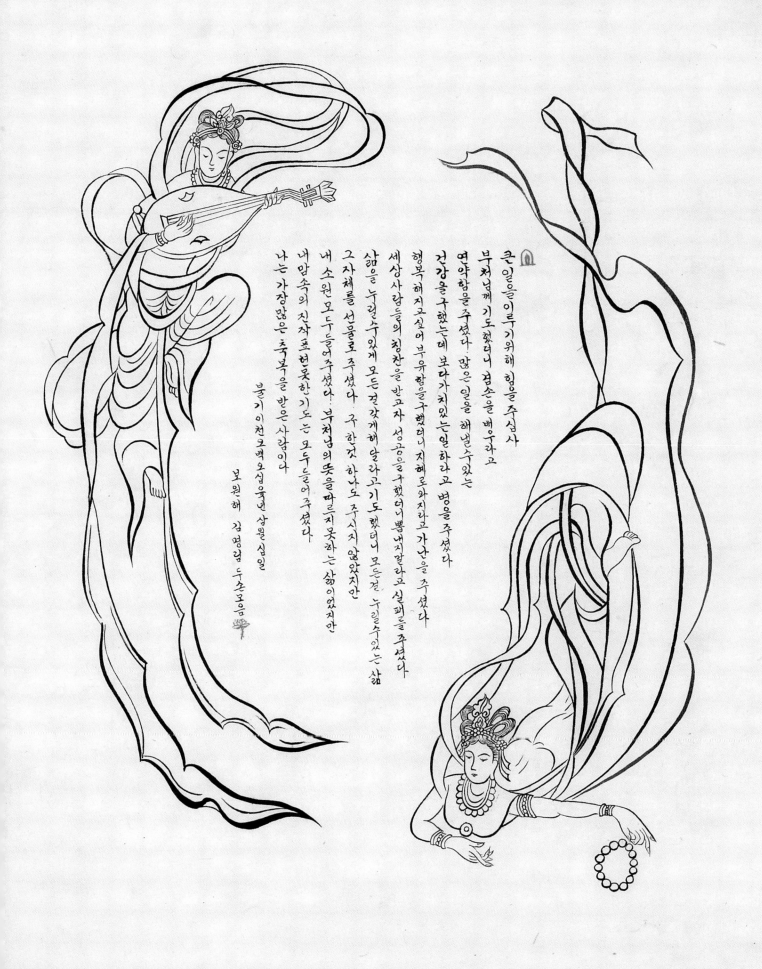

큰일을 이루기 위해 힘을 주십사 부처님께 기도했더니 겸손을 배우라고 연약함을 주셨다 많은 일을 해낼수 있는 건강을 구했는데 보다 가치있는 일을 하라고 병을 주셨다 행복해지고 싶어 부유함을 구했더니 지혜로와지라고 가난을 주셨다 세상사람들의 칭찬을 받고자 성공을 구했더니 뽐내지말라고 실패를 주셨다 삶을 누릴수 있게 모든 것을 달라고 기도했더니 모든걸 누릴수 있는 삶 그 자체를 선물로 주셨다 구한것 하나도 주시지 않았지만 내 소원 모두를 들어주셨다 부처님의 뜻을 따르지 못하는 내 맘속의 진짜 표현못한 기도는 모두 들어주셨다 나는 가장 많은 축복을 받은 사람이다

불기 이천오백오십육년 상월 십일

보원해 김명랑 두손모음

願我速知一切法
願我早得智慧眼
願我速度一切衆
願我早得善方便
願我速乘般若船
願我早得越苦海
願我速得戒定道
願我早登圓寂山
願我速會無爲舍
願我早同法性身

金明琳 恭書

백지묵서 〈관세음보살10대발원〉, 20.5×34.5cm △

백지묵서 〈불족도〉, 38×24cm ▷

釋迦牟尼佛遺跡圖

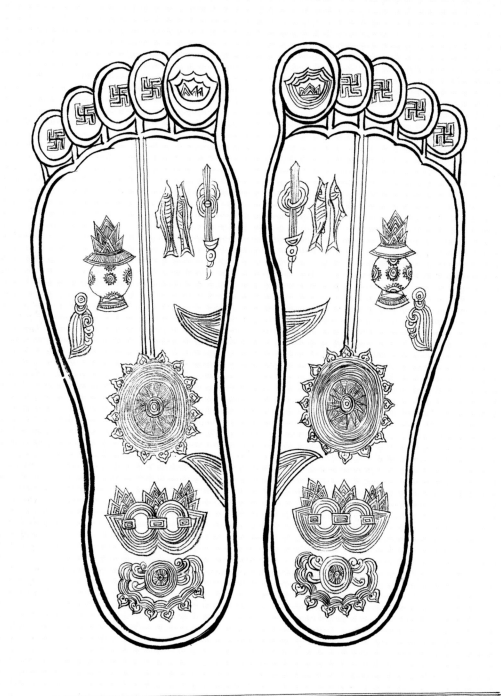

佛紀二五五四年七月　　金明琳頓首恭寫

金剛般若波羅蜜經

是故燃燈佛與我授記作是言汝於來世當得作佛號釋迦牟尼何以故如來者即諸法如義若有人言如來得阿耨多羅三藐三菩提須菩提實無有法佛得阿耨多羅三藐三菩提須菩提如來所得阿耨多羅三藐三菩提於是中無實無虛是故如來說一切法皆是佛法須菩提所言一切法者即非一切法是故名一切法須菩提譬如人身長大須菩提言世尊如來說人身長大即為非大身是名大身須菩提菩薩亦如是若作是言我當滅度無量衆生即不名菩薩何以故須菩提實無有法名為菩薩是故佛說一切法無我無人無衆生無壽者須菩提若菩薩作是言我當莊嚴佛土是不名菩薩何以故如來說莊嚴佛土者即非莊嚴是名莊嚴須菩提若菩薩通達無我法者如來說名真是菩薩

須菩提於意云何如來有肉眼不如是世尊如來有肉眼須菩提於意云何如來有天眼不如是世尊如來有天眼須菩提於意云何如來有慧眼不如是世尊如來有慧眼須菩提於意云何如來有法眼不如是世尊如來有法眼須菩提於意云何如來有佛眼不如是世尊如來有佛眼須菩提於意云何如恒河中所有沙佛說是沙不如是世尊如來說是沙須菩提於意云何如一恒河中所有沙有如是沙等恒河是諸恒河所有沙數佛世界如是寧為多不甚多世尊佛告須菩提爾所國土中所有衆生若干種心如來悉知何以故如來說諸心皆為非心是名為心所以者何須菩提過去心不可得現在心不可得未來心不可得

須菩提於意云何若有人滿三千大千世界七寶以用布施是人以是因緣得福多不如是世尊此人以是因緣得福甚多須菩提若福德有實如來不說得福德多以福德無故如來說得福德多須菩提於意云何佛可以具足色身見不不也世尊如來不應以具足色身見何以故如來說具足色身即非具足色身是名具足色身須菩提於意云何如來可以具足諸相見不不也世尊如來不應以具足諸相見何以故如來說諸相具足即非具足是名諸相具足

須菩提汝勿謂如來作是念我當有所說法莫作是念何以故若人言如來有所說法即為謗佛不能解我所說故須菩提說法者無法可說是名說法爾時慧命須菩提白佛言世尊頗有衆生於未來世聞說是法生信心不佛言須菩提彼非衆生非不衆生何以故須菩提衆生衆生者如來說非衆生是名衆生須菩提白佛言世尊佛得阿耨多羅三藐三菩提為無所得耶如是如是須菩提我於阿耨多羅三藐三菩提乃至無有少法可得是名阿耨多羅三藐三菩提復次須菩提是法平等無有高下是名阿耨多羅三藐三菩提以無我無人無衆生無壽者修一切善法即得阿耨多羅三藐三菩提須菩提所言善法者如來說即非善法是名善法

須菩提若三千大千世界中所有諸須彌山王如是等七寶聚有人持用布施若人以此般若波羅蜜經乃至四句偈等受持讀誦為他人說於前福德百分不及一百千萬億分乃至算數譬喻所不能及須菩提於意云何汝等勿謂如來作是念我當度衆生須菩提莫作是念何以故實無有衆生如來度者若有衆生如來度者如來即有我人衆生壽者須菩提如來說有我者即非有我而凡夫之人以為有我須菩提凡夫者如來說即非凡夫是名凡夫須菩提於意云何可以三十二相觀如來不須菩提言如是如是以三十二相觀如來佛言須菩提若以三十二相觀如來者轉輪聖王即是如來須菩提白佛言世尊如我解佛所說義不應以三十二相觀如來爾時世尊而說偈言若以色見我以音聲求我是人行邪道不能見如來

須菩提汝若作是念如來不以具足相故得阿耨多羅三藐三菩提須菩提莫作是念如來不以具足相故得阿耨多羅三藐三菩提須菩提汝若作是念發阿耨多羅三藐三菩提心者說諸法斷滅莫作是念何以故發阿耨多羅三藐三菩提心者於法不說斷滅相須菩提若菩薩以滿恒河沙等世界七寶持用布施若復有人知一切法無我得成於忍此菩薩勝前菩薩所得功德何以故須菩提以諸菩薩不受福德故須菩提白佛言世尊云何菩薩不受福德須菩提菩薩所作福德不應貪著是故說不受福德

須菩提若有人言如來若來若去若坐若臥是人不解我所說義何以故如來者無所從來亦無所去故名如來須菩提若善男子善女人以三千大千世界碎為微塵於意云何是微塵衆寧為多不甚多世尊何以故若是微塵衆實有者佛即不說是微塵衆所以者何佛說微塵衆即非微塵衆是名微塵衆世尊如來所說三千大千世界即非世界是名世界何以故若世界實有者即是一合相如來說一合相即非一合相是名一合相須菩提一合相者即是不可說但凡夫之人貪著其事

須菩提若人言佛說我見人見衆生見壽者見須菩提於意云何是人解我所說義不不也世尊是人不解如來所說義何以故世尊說我見人見衆生見壽者見即非我見人見衆生見壽者見是名我見人見衆生見壽者見須菩提發阿耨多羅三藐三菩提心者於一切法應如是知如是見如是信解不生法相須菩提所言法相者如來說即非法相是名法相須菩提若有人以滿無量阿僧祇世界七寶持用布施若有善男子善女人發菩薩心者持於此經乃至四句偈等受持讀誦為人演說其福勝彼云何為人演說不取於相如如不動何以故

一切有為法 如夢幻泡影 如露亦如電 應作如是觀

佛說是經已長老須菩提及諸比丘比丘尼優婆塞優婆夷一切世間天人阿修羅聞佛所說皆大歡喜信受奉行

般若無盡藏真言
納謨婆伽伐帝 鉢喇若波羅蜜多曳 怛姪咃 唵 訖利地利室利戍嚕知 三蜜栗知 佛陀俱胝 娑訶

金剛心真言
唵 烏倫尼娑婆訶

補闕真言
唵 呼嚧呼嚧 社野穆契 莎訶

我今普願盡未來 兩般經典不爛壞
假使三灾破大千 此經與空不散破
若有衆生於此經 見佛聞法敬舍利
發菩提心不退轉 證般若智速成佛

佛紀二五五五年 金明姈頓首謹書

백지묵서 〈금강경〉,
65×98cm

金剛般若波羅蜜經

姚秦三藏法師鳩摩羅什奉 詔譯

如是我聞。一時佛在舍衛國祇樹給孤獨園。與大比丘眾千二百五十人俱。爾時世尊食時。著衣持鉢入舍衛大城乞食。於其城中次第乞已。還至本處。飯食訖。收衣鉢洗足已。敷座而坐。

時長老須菩提在大眾中。即從座起。偏袒右肩。右膝著地。合掌恭敬而白佛言。希有世尊。如來善護念諸菩薩。善付囑諸菩薩。世尊。善男子善女人。發阿耨多羅三藐三菩提心。應云何住。云何降伏其心。佛言。善哉善哉。須菩提。如汝所說。如來善護念諸菩薩。善付囑諸菩薩。汝今諦聽。當為汝說。善男子善女人。發阿耨多羅三藐三菩提心。應如是住。如是降伏其心。唯然世尊。願樂欲聞。

佛告須菩提。諸菩薩摩訶薩。應如是降伏其心。所有一切眾生之類。若卵生若胎生若濕生若化生。若有色若無色。若有想若無想。若非有想非無想。我皆令入無餘涅槃而滅度之。如是滅度無量無數無邊眾生。實無眾生得滅度者。何以故。須菩提。若菩薩有我相人相眾生相壽者相。即非菩薩。

復次須菩提。菩薩於法。應無所住行於布施。所謂不住色布施。不住聲香味觸法布施。須菩提。菩薩應如是布施。不住於相。何以故。若菩薩不住相布施。其福德不可思量。須菩提。於意云何。東方虛空可思量不。不也世尊。須菩提。南西北方四維上下虛空可思量不。不也世尊。須菩提。菩薩無住相布施福德。亦復如是不可思量。須菩提。菩薩但應如所教住。

須菩提。於意云何。可以身相見如來不。不也世尊。不可以身相得見如來。何以故。如來所說身相。即非身相。佛告須菩提。凡所有相皆是虛妄。若見諸相非相。即見如來。

須菩提白佛言。世尊。頗有眾生。得聞如是言說章句。生實信不。佛告須菩提。莫作是說。如來滅後後五百歲。有持戒修福者。於此章句能生信心。以此為實。當知是人。不於一佛二佛三四五佛而種善根。已於無量千萬佛所種諸善根。聞是章句乃至一念生淨信者。須菩提。如來悉知悉見。是諸眾生得如是無量福德。何以故。是諸眾生無復我相人相眾生相壽者相。無法相亦無非法相。何以故。是諸眾生若心取相。則為著我人眾生壽者。若取法相。即著我人眾生壽者。何以故。若取非法相。即著我人眾生壽者。是故不應取法。不應取非法。以是義故。如來常說汝等比丘。知我說法如筏喻者。法尚應捨。何況非法。

須菩提。於意云何。如來得阿耨多羅三藐三菩提耶。如來有所說法耶。須菩提言。如我解佛所說義。無有定法名阿耨多羅三藐三菩提。亦無有定法如來可說。何以故。如來所說法皆不可取不可說。非法非非法。所以者何。一切賢聖皆以無為法而有差別。

須菩提。於意云何。若人滿三千大千世界七寶以用布施。是人所得福德寧為多不。須菩提言。甚多世尊。何以故。是福德即非福德性。是故如來說福德多。若復有人。於此經中受持乃至四句偈等。為他人說。其福勝彼。何以故。須菩提。一切諸佛。及諸佛阿耨多羅三藐三菩提法。皆從此經出。須菩提。所謂佛法者。即非佛法。

須菩提。於意云何。須陀洹能作是念。我得須陀洹果不。須菩提言。不也世尊。何以故。須陀洹名為入流。而無所入。不入色聲香味觸法。是名須陀洹。須菩提。於意云何。斯陀含能作是念。我得斯陀含果不。須菩提言。不也世尊。何以故。斯陀含名一往來。而實無往來。是名斯陀含。須菩提。於意云何。阿那含能作是念。我得阿那含果不。須菩提言。不也世尊。何以故。阿那含名為不來。而實無不來。是故名阿那含。須菩提。於意云何。阿羅漢能作是念。我得阿羅漢道不。須菩提言。不也世尊。何以故。實無有法名阿羅漢。世尊。若阿羅漢作是念。我得阿羅漢道。即為著我人眾生壽者。世尊。佛說我得無諍三昧人中最為第一。是第一離欲阿羅漢。世尊。我不作是念。我是離欲阿羅漢。世尊。我若作是念。我得阿羅漢道。世尊則不說須菩提是樂阿蘭那行者。以須菩提實無所行。而名須菩提是樂阿蘭那行。

佛告須菩提。於意云何。如來昔在然燈佛所。於法有所得不。不也世尊。如來在然燈佛所。於法實無所得。須菩提。於意云何。菩薩莊嚴佛土不。不也世尊。何以故。莊嚴佛土者。即非莊嚴。是名莊嚴。是故須菩提。諸菩薩摩訶薩。應如是生清淨心。不應住色生心。不應住聲香味觸法生心。應無所住而生其心。須菩提。譬如有人。身如須彌山王。於意云何。是身為大不。須菩提言。甚大世尊。何以故。佛說非身。是名大身。

須菩提。如恒河中所有沙數。如是沙等恒河。於意云何。是諸恒河沙寧為多不。須菩提言。甚多世尊。但諸恒河尚多無數。何況其沙。須菩提。我今實言告汝。若有善男子善女人。以七寶滿爾所恒河沙數三千大千世界。以用布施。得福多不。須菩提言。甚多世尊。佛告須菩提。若善男子善女人。於此經中。乃至受持四句偈等。為他人說。而此福德勝前福德。

復次須菩提。隨說是經乃至四句偈等。當知此處。一切世間天人阿修羅。皆應供養。如佛塔廟。何況有人盡能受持讀誦。須菩提。當知是人成就最上第一希有之法。若是經典所在之處。則為有佛。若尊重弟子。

爾時須菩提白佛言。世尊。當何名此經。我等云何奉持。佛告須菩提。是經名為金剛般若波羅蜜。以是名字。汝當奉持。所以者何。須菩提。佛說般若波羅蜜。即非般若波羅蜜。是名般若波羅蜜。須菩提。於意云何。如來有所說法不。須菩提白佛言。世尊。如來無所說。須菩提。於意云何。三千大千世界所有微塵。是為多不。須菩提言。甚多世尊。須菩提。諸微塵。如來說非微塵。是名微塵。如來說世界。非世界。是名世界。須菩提。於意云何。可以三十二相見如來不。不也世尊。不可以三十二相得見如來。何以故。如來說三十二相。即是非相。是名三十二相。須菩提。若有善男子善女人。以恒河沙等身命布施。若復有人。於此經中乃至受持四句偈等。為他人說。其福甚多。

爾時須菩提。聞說是經。深解義趣。涕淚悲泣。而白佛言。希有世尊。佛說如是甚深經典。我從昔來所得慧眼。未曾得聞如是之經。世尊。若復有人。得聞是經。信心清淨。則生實相。當知是人成就第一希有功德。世尊。是實相者。則是非相。是故如來說名實相。世尊。我今得聞如是經典。信解受持。不足為難。若當來世後五百歲。其有眾生得聞是經。信解受持。是人則為第一希有。何以故。此人無我相人相眾生相壽者相。所以者何。我相即是非相。人相眾生相壽者相即是非相。何以故。離一切諸相。則名諸佛。

佛告須菩提。如是如是。若復有人得聞是經。不驚不怖不畏。當知是人甚為希有。何以故。須菩提。如來說第一波羅蜜。即非第一波羅蜜。是名第一波羅蜜。須菩提。忍辱波羅蜜。如來說非忍辱波羅蜜。何以故。須菩提。如我昔為歌利王割截身體。我於爾時無我相無人相無眾生相無壽者相。何以故。我於往昔節節支解時。若有我相人相眾生相壽者相。應生瞋恨。須菩提。又念過去於五百世作忍辱仙人。於爾所世。無我相無人相無眾生相無壽者相。是故須菩提。菩薩應離一切相。發阿耨多羅三藐三菩提心。不應住色生心。不應住聲香味觸法生心。應生無所住心。若心有住。則為非住。是故佛說菩薩心。不應住色布施。須菩提。菩薩為利益一切眾生故。應如是布施。如來說一切諸相。即是非相。又說一切眾生。則非眾生。須菩提。如來是真語者。實語者。如語者。不誑語者。不異語者。須菩提。如來所得法。此法無實無虛。須菩提。若菩薩心住於法而行布施。如人入闇則無所見。若菩薩心不住法而行布施。如人有目。日光明照。見種種色。須菩提。當來之世。若有善男子善女人。能於此經受持讀誦。則為如來以佛智慧悉知是人悉見是人。皆得成就無量無邊功德。

須菩提。若有善男子善女人。初日分以恒河沙等身布施。中日分復以恒河沙等身布施。後日分亦以恒河沙等身布施。如是無量百千萬億劫以身布施。若復有人。聞此經典。信心不逆。其福勝彼。何況書寫受持讀誦。為人解說。須菩提。以要言之。是經有不可思議不可稱量無邊功德。如來為發大乘者說。為發最上乘者說。若有人能受持讀誦。廣為人說。如來悉知是人。悉見是人。皆得成就不可量不可稱無有邊不可思議功德。如是人等。即為荷擔如來阿耨多羅三藐三菩提。何以故。須菩提。若樂小法者。著我見人見眾生見壽者見。則於此經不能聽受讀誦為人解說。須菩提。在在處處若有此經。一切世間天人阿修羅所應供養。當知此處。則為是塔。皆應恭敬作禮圍繞。以諸華香而散其處。

復次須菩提。善男子善女人。受持讀誦此經。若為人輕賤。是人先世罪業。應墮惡道。以今世人輕賤故。先世罪業則為消滅。當得阿耨多羅三藐三菩提。須菩提。我念過去無量阿僧祇劫。於然燈佛前。得值八百四千萬億那由他諸佛。悉皆供養承事。無空過者。若復有人。於後末世。能受持讀誦此經。所得功德。於我所供養諸佛功德。百分不及一。千萬億分乃至算數譬喻所不能及。須菩提。若善男子善女人。於後末世有受持讀誦此經。所得功德。我若具說者。或有人聞。心則狂亂。狐疑不信。須菩提。當知是經義不可思議。果報亦不可思議。

爾時須菩提白佛言。世尊。善男子善女人。發阿耨多羅

신묘장구대다라니

나모라 다나다라 야야 나막 알약 바로기제 새바라야 모지사다바야 마하 사다바야 마하가로 니가야 옴 살바 바예수 다라나 가라야 다사명 나막 까리다바 이맘 알야 바로기제 새바라 다바 이라간타 나막 하리나야 마발다 이사미 살발타 사다남 수반 아예염 살바 보다남 바바말아 미수다감 다냐타 옴 아로계 아로가 마지로가 지가란제 혜혜하례 마하모지 사다바 사마라 사마라 하리나야 구로구로 갈마 사다야 사다야 도로도로 미연제 마하미연제 다라다라 다린 나례 새바라 자라자라 마라미 마라 아마라 몰제 예혜혜 로계 새바라 라아 미사미 나사야 모하자라 미사미 나사야 호로호로 마라 호로 하례 바나마 나바 사라사라 시리시리 소로소로 못자못자 모다야 모다야 매다리야 니라간타 가마사 날사남 바라하라나야 마낙 사바하 싯다야 사바하 마하 싯다야 사바하 싯다유예 새바라야 사바하 니라간타야 사바하 바라하 목카 싱하 목카야 사바하 바나마 하따야 사바하 자가라 욕다야 사바하 상카섭나녜 모다나야 사바하 마하라 구타다라야 사바하 바마사간타 이사시체다 가릿나 이나야 사바하 먀가라 잘마 이바사나야 사바하

불기이오유년백중 김명림두손모음

◁ 홍지은니 〈신묘장구대다라니〉, 18×34cm

▽ 홍지은니 〈신묘장구대다라니〉, 21×55cm

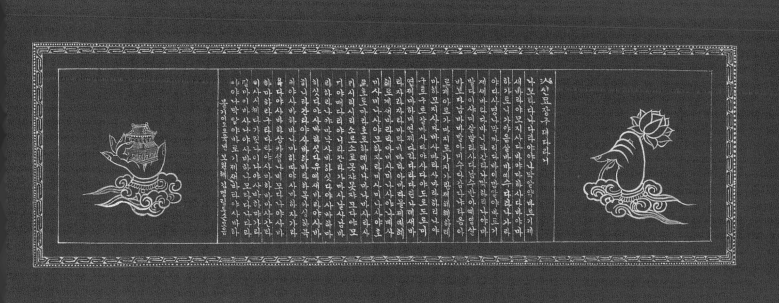

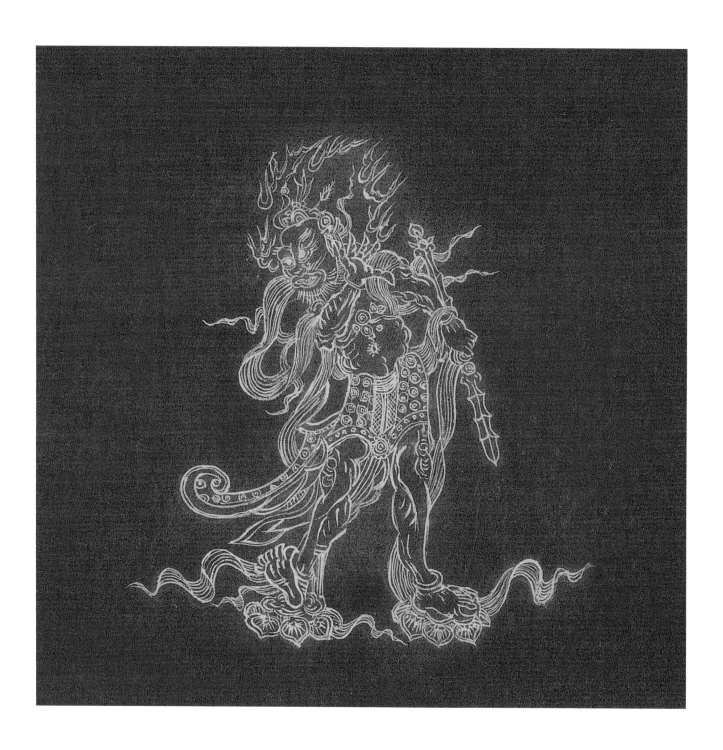

◁ 상지금니 〈신장도〉, 14×14cm

▽ 백지주묵 〈고려사경의 신장도〉, 34.5×64.5cm

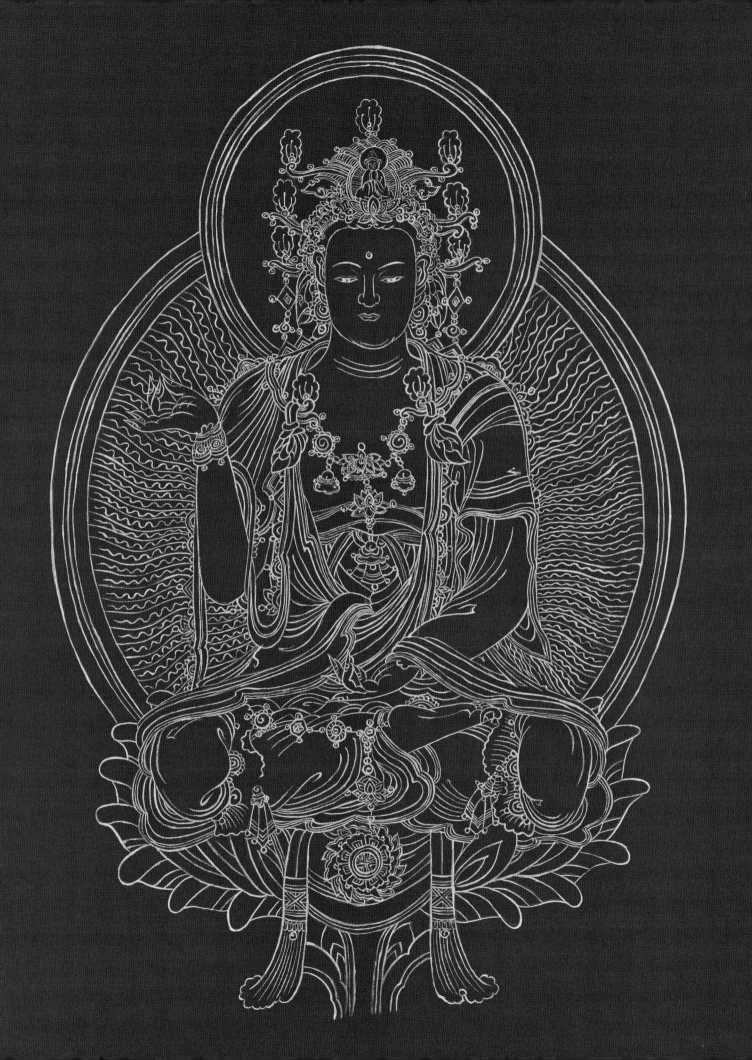

◁ 상지금니 〈관세음보살도〉, 34.5×25.5cm

※ 병진스님 저, 『관세음 그 모습』 출초 모사

▽ 백지묵서 〈관세음보살 수진언〉, 24.5×25.5cm

2010. 03/18. 김 명 림 합장

50

◁ 백지주묵 〈관세음보살 수진언〉, 27×29cm

▽ 감지은니 〈관세음보살 합장수진언〉, 32×29cm

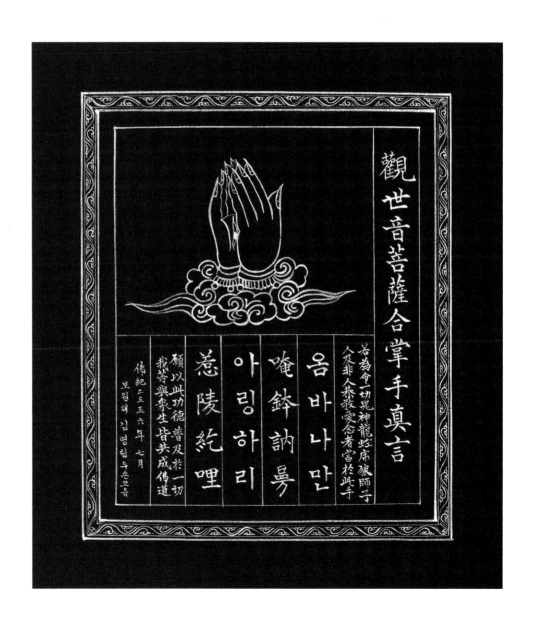

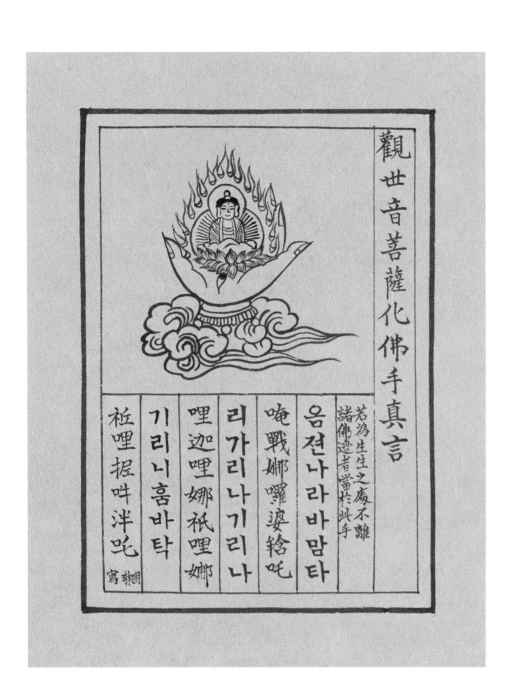

관세음보살 화불수진언

냉금지주묵 〈관세음보살 화불수진언〉, 20×15cm △

홍지은니 〈관세음보살 총섭천비수진언〉, 20×15.5cm ▷

観世音菩薩摠攝千臂手真言

若為能伏三千大千世
界魔怨者當於此手

다나타바로기데시

怛你他嚩路枳諦濕

바라야살바도따오

嚩囉野薩婆呲瑟吒鳴

하미야사바하

賀彌野娑嚩賀　金明琳楷首寫

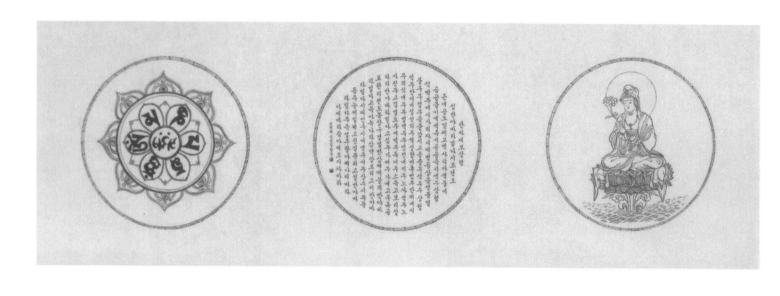

황지주묵 〈반야심경〉, 25×70cm △

백지묵서 〈관세음보살 수진언〉, 25×27cm ▷

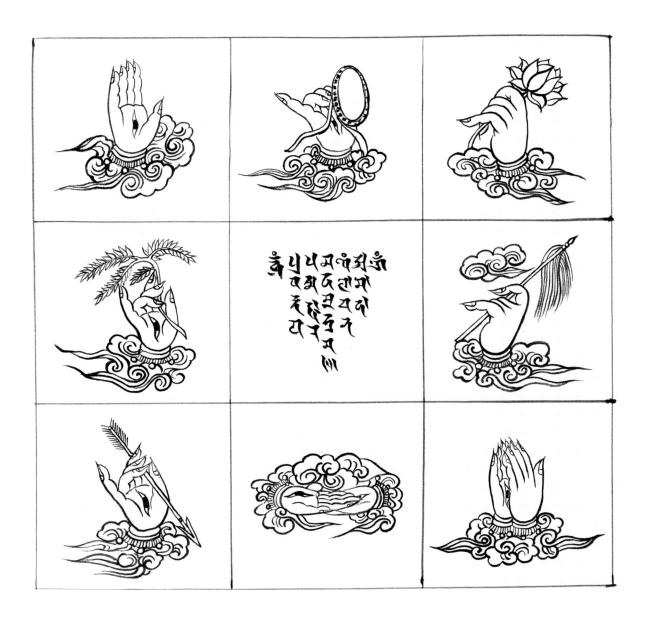

金剛般若波羅蜜經

般若無盡藏真言
納謨薄伽伐帝 鉢喇若波羅蜜多曳 怛姪咃 唵 紇唎 地唎 室唎 戍嚕 知 三蜜栗知 佛社曳 莎訶

金剛心真言
唵 烏倫尼 娑婆訶

補闕真言
唵 呼嚧 呼嚧 社野 穆契 莎訶

菩提心真言
唵 烏倫尼 娑婆訶

我今誓願盡未來　所成經典不燼壞
假使三灾破大千　此經與空不散破
若有衆生於此經　見佛閱經敬念利
發菩提心不退轉　證般若智速成佛

佛紀二五四〇年三月 德仁行金明林頓首謹書

백지묵서 〈금강경〉

112.5×181.5cm

金剛般若波羅蜜經

姚秦三藏沙門鳩摩羅什奉　詔譯

如是我聞。一時佛在舍衛國祇樹給孤獨園。與大比丘眾千二百五十人俱。爾時世尊食時。著衣持鉢。入舍衛大城乞食。於其城中。次第乞已。還至本處。飯食訖。收衣鉢。洗足已。敷座而坐。

時長老須菩提。在大眾中。即從座起。偏袒右肩。右膝著地。合掌恭敬。而白佛言。希有世尊。如來善護念諸菩薩。善付囑諸菩薩。世尊。善男子善女人。發阿耨多羅三藐三菩提心。應云何住。云何降伏其心。佛言。善哉善哉。須菩提。如汝所說。如來善護念諸菩薩。善付囑諸菩薩。汝今諦聽。當為汝說。善男子善女人。發阿耨多羅三藐三菩提心。應如是住。如是降伏其心。唯然。世尊。願樂欲聞。

佛告須菩提。諸菩薩摩訶薩。應如是降伏其心。所有一切眾生之類。若卵生。若胎生。若濕生。若化生。若有色。若無色。若有想。若無想。若非有想非無想。我皆令入無餘涅槃而滅度之。如是滅度無量無數無邊眾生。實無眾生得滅度者。何以故。須菩提。若菩薩有我相人相眾生相壽者相。即非菩薩。

復次須菩提。菩薩於法。應無所住。行於布施。所謂不住色布施。不住聲香味觸法布施。須菩提。菩薩應如是布施。不住於相。何以故。若菩薩不住相布施。其福德不可思量。須菩提。於意云何。東方虛空可思量不。不也。世尊。須菩提。南西北方四維上下虛空。可思量不。不也。世尊。須菩提。菩薩無住相布施。福德亦復如是不可思量。須菩提。菩薩但應如所教住。

須菩提。於意云何。可以身相見如來不。不也。世尊。不可以身相得見如來。何以故。如來所說身相。即非身相。佛告須菩提。凡所有相。皆是虛妄。若見諸相非相。則見如來。

須菩提白佛言。世尊。頗有眾生。得聞如是言說章句。生實信不。佛告須菩提。莫作是說。如來滅後。後五百歲。有持戒修福者。於此章句。能生信心。以此為實。當知是人。不於一佛二佛三四五佛而種善根。已於無量千萬佛所種諸善根。聞是章句。乃至一念生淨信者。須菩提。如來悉知悉見。是諸眾生。得如是無量福德。何以故。是諸眾生。無復我相人相眾生相壽者相。無法相。亦無非法相。何以故。是諸眾生。若心取相。則為著我人眾生壽者。若取法相。即著我人眾生壽者。何以故。若取非法相。即著我人眾生壽者。是故不應取法。不應取非法。以是義故。如來常說。汝等比丘。知我說法。如筏喻者。法尚應捨。何況非法。

須菩提。於意云何。如來得阿耨多羅三藐三菩提耶。如來有所說法耶。須菩提言。如我解佛所說義。無有定法。名阿耨多羅三藐三菩提。亦無有定法。如來可說。何以故。如來所說法。皆不可取。不可說。非法非非法。所以者何。一切賢聖。皆以無為法而有差別。

須菩提。於意云何。若人滿三千大千世界七寶。以用布施。是人所得福德。寧為多不。須菩提言。甚多。世尊。何以故。是福德。即非福德性。是故如來說福德多。若復有人。於此經中。受持乃至四句偈等。為他人說。其福勝彼。何以故。須菩提。一切諸佛。及諸佛阿耨多羅三藐三菩提法。皆從此經出。須菩提。所謂佛法者。即非佛法。

須菩提。於意云何。須陀洹能作是念。我得須陀洹果不。須菩提言。不也。世尊。何以故。須陀洹名為入流。而無所入。不入色聲香味觸法。是名須陀洹。須菩提。於意云何。斯陀含能作是念。我得斯陀含果不。須菩提言。不也。世尊。何以故。斯陀含名一往來。而實無往來。是名斯陀含。須菩提。於意云何。阿那含能作是念。我得阿那含果不。須菩提言。不也。世尊。何以故。阿那含名為不來。而實無不來。是故名阿那含。須菩提。於意云何。阿羅漢能作是念。我得阿羅漢道不。須菩提言。不也。世尊。何以故。實無有法名阿羅漢。世尊。若阿羅漢作是念。我得阿羅漢道。即為著我人眾生壽者。世尊。佛說我得無諍三昧。人中最為第一。是第一離欲阿羅漢。世尊。我不作是念。我是離欲阿羅漢。世尊。我若作是念。我得阿羅漢道。世尊則不說須菩提。是樂阿蘭那行者。以須菩提實無所行。而名須菩提。是樂阿蘭那行。

佛告須菩提。於意云何。如來昔在然燈佛所。於法有所得不。不也。世尊。如來在然燈佛所。於法實無所得。須菩提。於意云何。菩薩莊嚴佛土不。不也。世尊。何以故。莊嚴佛土者。則非莊嚴。是名莊嚴。是故須菩提。諸菩薩摩訶薩。應如是生清淨心。不應住色生心。不應住聲香味觸法生心。應無所住。而生其心。須菩提。譬如有人。身如須彌山王。於意云何。是身為大不。須菩提言。甚大。世尊。何以故。佛說非身。是名大身。

須菩提。如恒河中所有沙數。如是沙等恒河。於意云何。是諸恒河沙。寧為多不。須菩提言。甚多。世尊。但諸恒河尚多無數。何況其沙。須菩提。我今實言告汝。若有善男子善女人。以七寶滿爾所恒河沙數三千大千世界。以用布施。得福多不。須菩提言。甚多。世尊。佛告須菩提。若善男子善女人。於此經中。乃至受持四句偈等。為他人說。而此福德。勝前福德。

백지황지홍묵청묵 〈신묘장구대다라니〉, 14.5×14.5cm×4

마하삿다바야마하가로니가야옴살바바예수다라나가라야다사명
바라하목카싱하목카야바다마하야사바하다라나가라
욕다야사바하상카셥네모다나야사바하

마하다나싱바하싱하목카야사바하바다마하야사바하
다라야사바하바마사간타이사시체다가릿나이냐야사바
하마거라잘마이바사나야사바하 나모라다나다라

야야미살아바로기제새바라야사바하

삼남삭구 이공월욱 새해
보선쳐, 명필시라

아시반화 만잠샇다이홍삿다우뭉삻모싱바얻디림로삿다비르
타이사난하야바라하목카싱하목카야바다마하야사바하
자거라욕다야사바하상카셥네모다나야사당뭄로구타
다라야사바하바마사간타이사시체다가릿나이냐야사바
하마거라잘마이바사나야사바하 나모라다나다라

야야미 알 아바로기제새바라야사바하

영월원천생아침 복원원원다
부 선옹월2011.11

58

신묘장구대다라니

나모라다나다라야야 나막알약
바로기제새바라야 모지사다바야 마하사다바야
마하가로니가야 옴 살바바예수 다라나가라야 다사명
나막 까리다바 이맘알야 바로기제새바라 다바
니라간타 나막하리나야 마발다 이사미 살발타
사다남 수반 아예염 살바 보다남 바바말아 미수다감
다냐타 옴 아로계 아로가 마지로가 지가란제
혜혜하례 마하모지사다바 사마라사마라 하리나야
구로구로 갈마사다야 사다야 도로도로 미연제
마하미연제 다라다라 다린나례새바라 자라자라
마라미마라 아마라 몰제 예혜혜 로계새바라
라아 미사미나사야 나베사 미사미나사야 모하자라
미사미나사야 호로호로 마라호로 하례 바나마나바
사라사라 시리시리 소로소로 못자못자 모다야모다야
매다리야 니라간타 가마사 날사남 바라하라나야
마낙사바하 싯다야사바하 마하싯다야사바하
싯다유예새바라야 사바하 니라간타야사바하
바라하 목카싱하 목카야사바하 바나마하따야사바하
자가라욕다야사바하 상카섭나네 모다나야사바하
마하라구타다라야사바하 바마사간타 이사시체다
가릿나 이나야사바하 먀가라잘마 이바사나야
사바하

나모라다나다라야야 나막알야
바로기제 새바라야 사바하

불교신앙인 ΟΟ서

신묘장구대다라니

나모라다나다라야야 나막알약
바로기제새바라야 모지사다바야 마하사다바야
마하가로니가야 옴 살바바예수 다라나가라야 다사명
나막 까리다바 이맘알야 바로기제새바라 다바
니라간타 나막하리나야 마발다 이사미 살발타
사다남 수반 아예염 살바 보다남 바바말아 미수다감
다냐타 옴 아로계 아로가 마지로가 지가란제
혜혜하례 마하모지사다바 사마라사마라 하리나야
구로구로 갈마사다야 사다야 도로도로 미연제
마하미연제 다라다라 다린나례새바라 자라자라
마라미마라 아마라 몰제 예혜혜 로계새바라
라아 미사미나사야 나베사 미사미나사야 모하자라
미사미나사야 호로호로 마라호로 하례 바나마나바
사라사라 시리시리 소로소로 못자못자 모다야모다야
매다리야 니라간타 가마사 날사남 바라하라나야
마낙사바하 싯다야사바하 마하싯다야사바하
싯다유예새바라야 사바하 니라간타야사바하
바라하 목카싱하 목카야사바하 바나마하따야사바하
자가라욕다야사바하 상카섭나네 모다나야사바하
마하라구타다라야사바하 바마사간타 이사시체다
가릿나 이나야사바하 먀가라잘마 이바사나야
사바하

나모라다나다라야야 나막알야
바로기제 새바라야 사바하

남원시 김명현:今

신묘장구대다라니

나모라다나다라야야 나막알약
바로기제새바라야 모지사다바야 마하사다바야
마하가로니가야 옴 살바바예수 다라나가라야 다사명
나막 까리다바 이맘알야 바로기제새바라 다바
니라간타 나막하리나야 마발다 이사미 살발타
사다남 수반 아예염 살바 보다남 바바말아 미수다감
다냐타 옴 아로계 아로가 마지로가 지가란제
혜혜하례 마하모지사다바 사마라사마라 하리나야
구로구로 갈마사다야 사다야 도로도로 미연제
마하미연제 다라다라 다린나례새바라 자라자라
마라미마라 아마라 몰제 예혜혜 로계새바라
라아 미사미나사야 나베사 미사미나사야 모하자라
미사미나사야 호로호로 마라호로 하례 바나마나바
사라사라 시리시리 소로소로 못자못자 모다야모다야
매다리야 니라간타 가마사 날사남 바라하라나야
마낙사바하 싯다야사바하 마하싯다야사바하
싯다유예새바라야 사바하 니라간타야사바하
바라하 목카싱하 목카야사바하 바나마하따야사바하
자가라욕다야사바하 상카섭나네 모다나야사바하
마하라구타다라야사바하 바마사간타 이사시체다
가릿나 이나야사바하 먀가라잘마 이바사나야
사바하

나모라다나다라야야 나막알야
바로기제 새바라야 사바하

신묘장구대다라니

나모라다나다라야야 나막알약
바로기제새바라야 모지사다바야 마하사다바야
마하가로니가야 옴 살바바예수 다라나가라야 다사명
나막 까리다바 이맘알야 바로기제새바라 다바
니라간타 나막하리나야 마발다 이사미 살발타
사다남 수반 아예염 살바 보다남 바바말아 미수다감
다냐타 옴 아로계 아로가 마지로가 지가란제
혜혜하례 마하모지사다바 사마라사마라 하리나야
구로구로 갈마사다야 사다야 도로도로 미연제
마하미연제 다라다라 다린나례새바라 자라자라
마라미마라 아마라 몰제 예혜혜 로계새바라
라아 미사미나사야 나베사 미사미나사야 모하자라
미사미나사야 호로호로 마라호로 하례 바나마나바
사라사라 시리시리 소로소로 못자못자 모다야모다야
매다리야 니라간타 가마사 날사남 바라하라나야
마낙사바하 싯다야사바하 마하싯다야사바하
싯다유예새바라야 사바하 니라간타야사바하
바라하 목카싱하 목카야사바하 바나마하따야사바하
자가라욕다야사바하 상카섭나네 모다나야사바하
마하라구타다라야사바하 바마사간타 이사시체다
가릿나 이나야사바하 먀가라잘마 이바사나야
사바하

나모라다나다라야야 나막알야
바로기제 새바라야 사바하

大方廣佛華嚴經卷第四十

所有十方世界中　三世一切人師子
我以清淨身語意　一切遍禮盡無餘
普賢行願威神力　普現一切如來前
一身復現剎塵身　一一遍禮剎塵佛
於一塵中塵數佛　各處菩薩眾會中
無盡法界塵亦然　深信諸佛皆充滿
各以一切音聲海　普出無盡妙言辭
盡於未來一切劫　讚佛甚深功德海
以諸最勝妙華鬘　伎樂塗香及傘蓋
如是最勝莊嚴具　我以供養諸如來
最勝衣服最勝香　末香燒香與燈燭
一一皆如妙高聚　我悉供養諸如來
我以廣大勝解心　深信一切三世佛
悉以普賢行願力　普遍供養諸如來
我昔所造諸惡業　皆由無始貪恚癡
從身語意之所生　一切我今皆懺悔
十方一切諸眾生　二乘有學及無學
一切如來與菩薩　所有功德皆隨喜
十方所有世間燈　最初成就菩提者
我今一切皆勸請　轉於無上妙法輪
諸佛若欲示涅槃　我悉至誠而勸請
唯願久住剎塵劫　利樂一切諸眾生
所有禮讚供養福　請佛住世轉法輪
隨喜懺悔諸善根　迴向眾生及佛道
我隨一切如來學　修習普賢圓滿行
供養過去諸如來　及與現在十方佛
未來一切天人師　一切意樂皆圓滿
我願普隨三世學　速得成就大菩提
所有十方一切剎　廣大清淨妙莊嚴
眾會圍繞諸如來　悉在菩提樹王下
十方所有諸眾生　願離憂患常安樂
獲得甚深正法利　滅除煩惱盡無餘
我為菩提修行時　一切趣中成宿命
常得出家修淨戒　無垢無破無穿漏
天龍夜叉鳩槃荼　乃至人與非人等
所有一切眾生語　悉以諸音而說法
勤修清淨波羅蜜　恒不忘失菩提心
滅除障垢無有餘　一切妙行皆成就
於諸惑業及魔境　世間道中得解脫
猶如蓮華不著水　亦如日月不住空
悉除一切惡道苦　等與一切群生樂
如是經於剎塵劫　十方利益恒無盡
我常隨順諸眾生　盡於未來一切劫
恒修普賢廣大行　圓滿無上大菩提
所有與我同行者　於一切處同集會
身口意業皆同等　一切行願同修學
所有益我善知識　為我顯示普賢行
常願與我同集會　於我常生歡喜心
願常面見諸如來　及諸佛子眾圍繞
於彼皆興廣大供　盡未來劫無疲厭
願持諸佛微妙法　光顯一切菩提行
究竟清淨普賢道　盡未來劫常修習
我於一切諸有中　所修福智恒無盡
定慧方便及解脫　獲諸無盡功德藏
一塵中有塵數剎　一一剎有難思佛
一一佛處眾會中　我見恒演菩提行
普盡十方諸剎海　一一毛端三世海
佛海及與國土海　我遍修行經劫海
一切如來語清淨　一言具眾音聲海
隨諸眾生意樂音　一一流佛辯才海
三世一切諸如來　於彼無盡語言海
恒轉理趣妙法輪　我深智力普能入
我能深入於未來　盡一切劫為一念
三世所有一切劫　為一念際我皆入
我於一念見三世　所有一切人師子
亦常入佛境界中　如幻解脫及威力
於一毛端極微中　出現三世莊嚴剎
十方塵剎諸毛端　我皆深入而嚴淨
所有未來照世燈　成道轉法悟群有
究竟佛事示涅槃　我皆往詣而親近
速疾周遍神通力　普門遍入大乘力
智行普修功德力　威神普覆大慈力
遍淨莊嚴勝福力　無著無依智慧力
定慧方便威神力　普能積集菩提力
清淨一切善業力　摧滅一切煩惱力
降伏一切諸魔力　圓滿普賢諸行力
普能嚴淨諸剎海　解脫一切眾生海
善能分別諸法海　能甚深入智慧海
普能清淨諸行海　圓滿一切諸願海
親近供養諸佛海　修行無倦經劫海
三世一切諸如來　最勝菩提諸行願
我皆供養圓滿修　以普賢行悟菩提
一切如來有長子　彼名號曰普賢尊
我今迴向諸善根　願諸智行悉同彼
願身口意恒清淨　諸行剎土亦復然
如是智慧號普賢　願我與彼皆同等
我為遍淨普賢行　文殊師利諸大願
滿彼事業盡無餘　未來際劫恒無倦
我所修行無有量　獲得無量諸功德
安住無量諸行中　了達一切神通力
文殊師利勇猛智　普賢慧行亦復然
我今迴向諸善根　隨彼一切常修學
三世諸佛所稱歎　如是最勝諸大願
我今迴向諸善根　為得普賢殊勝行
願我臨欲命終時　盡除一切諸障礙
面見彼佛阿彌陀　即得往生安樂剎
我既往生彼國已　現前成就此大願
一切圓滿盡無餘　利樂一切眾生界
彼佛眾會咸清淨　我時於勝蓮華生
親覩如來無量光　現前授我菩提記
蒙彼如來授記已　化身無數百俱胝
智力廣大遍十方　普利一切眾生界
乃至虛空世界盡　眾生及業煩惱盡
如是一切無盡時　我願究竟恒無盡
十方所有無邊剎　莊嚴眾寶供如來
最勝安樂施天人　經一切剎微塵劫
若人於此勝願王　一經於耳能生信
求勝菩提心渴仰　獲勝功德過於彼
即常遠離惡知識　永離一切諸惡道
速見如來無量光　具此普賢最勝願
此人善得勝壽命　此人善來人中生
此人不久當成就　如彼普賢菩薩行
往昔由無智慧力　所造極惡五無間
誦此普賢大願王　一念速疾皆消滅
族姓種類及容色　相好智慧咸圓滿
諸魔外道不能摧　堪為三界所應供
速詣菩提大樹王　坐已降伏諸魔眾
成等正覺轉法輪　普利一切諸含識
若人於此普賢願　讀誦受持及演說
果報唯佛能證知　決定獲勝菩提道
若人誦此普賢願　我說少分之善根
一念一切悉皆圓　成就眾生清淨願
我此普賢殊勝行　無邊勝福皆迴向
普願沉溺諸眾生　速往無量光佛剎

爾時普賢菩薩摩訶薩於如來前　說此普賢廣大願王清淨偈已　善財童子踊躍無量　一切菩薩皆大歡喜　如來讚言善哉善哉

爾時世尊與諸聖者菩薩摩訶薩　演說如是不可思議解脫境界勝法門時　文殊師利菩薩而為上首　諸大菩薩及所成熟六千比丘　彌勒菩薩而為上首　賢劫一切諸大菩薩　無垢普賢菩薩而為上首　一生補處住灌頂位諸大菩薩　及餘十方種種世界普來集會　一切剎海極微塵數諸菩薩摩訶薩眾　大智舍利弗摩訶目犍連等而為上首諸大聲聞　并諸人天一切世主　天龍夜叉乾闥婆阿修羅迦樓羅緊那羅摩睺羅伽人非人等一切大眾　聞佛所說皆大歡喜信受奉行

華嚴經普賢行願品寫成功德　三處迴向　普皆圓滿　次以世界平和　次以國運昌盛　三世師親同得解脫　惟願弟子始終今日　終至菩提生生世世　在在處處　或以香墨乃至金銀書寫此經　受持讀誦　廣能利益一切眾生　如說修行　同入圓通三昧性海　即見眾盧圓滿果海　眾生界盡我願乃盡

佛紀二千五百五十六年　九月　普圓海　金明琳　頓首謹書

백지묵서

〈화엄경 보현행원품〉,

72×100cm

大方廣佛華嚴經卷第四十八不思議解脫境界普賢行願品

罽賓國三藏般若奉　詔譯

爾時普賢菩薩摩訶薩稱歎如來勝功德已，告諸菩薩及善財言：善男子！如來功德，假使十方一切諸佛，經不可說不可說佛剎極微塵數劫，相續演說，不可窮盡。若欲成就此功德門，應修十種廣大行願。何等為十？一者、禮敬諸佛，二者、稱讚如來，三者、廣修供養，四者、懺悔業障，五者、隨喜功德，六者、請轉法輪，七者、請佛住世，八者、常隨佛學，九者、恒順眾生，十者、普皆迴向。

善財白言：大聖！云何禮敬，乃至迴向？普賢菩薩告善財言：善男子！言禮敬諸佛者，所有盡法界虛空界十方三世一切佛剎極微塵數諸佛世尊，我以普賢行願力故，深心信解，如對目前，悉以清淨身語意業，常修禮敬。一一佛所，皆現不可說不可說佛剎極微塵數身，一一身遍禮不可說不可說佛剎極微塵數佛。虛空界盡，我禮乃盡，以虛空界不可盡故，我此禮敬無有窮盡。如是乃至眾生界盡，眾生業盡，眾生煩惱盡，我禮乃盡，而眾生界乃至煩惱無有盡故，我此禮敬無有窮盡。念念相續，無有間斷，身語意業，無有疲厭。

復次，善男子！言稱讚如來者，所有盡法界虛空界十方三世一切剎土所有極微，一一塵中，皆有一切世界極微塵數佛，一一佛所，皆有菩薩海會圍繞，我當悉以甚深勝解現前知見，各以出過辯才天女微妙舌根，一一舌根，出無盡音聲海，一一音聲，出一切言辭海，稱揚讚歎一切如來諸功德海，窮未來際，相續不斷，盡於法界，無不周遍。如是虛空界盡，眾生界盡，眾生業盡，眾生煩惱盡，我讚乃盡，而虛空界乃至煩惱無有盡故，我此讚歎無有窮盡。念念相續，無有間斷，身語意業，無有疲厭。

復次，善男子！言廣修供養者，所有盡法界虛空界十方三世一切佛剎極微塵中，一一各有一切世界極微塵數佛，一一佛所，種種菩薩海會圍繞，我以普賢行願力故，起深信解現前知見，悉以上妙諸供養具而為供養。所謂華雲、鬘雲、天音樂雲、天傘蓋雲、天衣服雲、天種種香、塗香、燒香、末香，如是等雲，一一量如須彌山王；燃種種燈，酥燈、油燈、諸香油燈，一一燈炷如須彌山，一一燈油如大海水。以如是等諸供養具，常為供養。善男子！諸供養中，法供養最，所謂如說修行供養、利益眾生供養、攝受眾生供養、代眾生苦供養、勤修善根供養、不捨菩薩業供養、不離菩提心供養。善男子！如前供養無量功德，比法供養一念功德，百分不及一，千分不及一，百千俱胝那由他分、迦羅分、算分、數分、喻分、優波尼沙陀分，亦不及一。何以故？以諸如來尊重法故，以如說行出生諸佛故。若諸菩薩行法供養，則得成就供養如來，如是修行，是真供養故。此廣大最勝供養，虛空界盡，眾生界盡，眾生業盡，眾生煩惱盡，我供乃盡，而虛空界乃至煩惱不可盡故，我此供養亦無有盡。念念相續，無有間斷，身語意業，無有疲厭。

復次，善男子！言懺除業障者，菩薩自念：我於過去無始劫中，由貪瞋癡，發身口意，作諸惡業，無量無邊。若此惡業有體相者，盡虛空界不能容受。我今悉以清淨三業，遍於法界極微塵剎一切諸佛菩薩眾前，誠心懺悔，後不復造，恒住淨戒一切功德。如是虛空界盡，眾生界盡，眾生業盡，眾生煩惱盡，我懺乃盡，而虛空界乃至眾生煩惱不可盡故，我此懺悔無有窮盡。念念相續，無有間斷，身語意業，無有疲厭。

復次，善男子！言隨喜功德者，所有盡法界虛空界十方三世一切佛剎極微塵數諸佛如來，從初發心，為一切智，勤修福聚，不惜身命，經不可說不可說佛剎極微塵數劫，一一劫中，捨不可說不可說佛剎極微塵數頭目手足。如是一切難行苦行，圓滿種種波羅蜜門，證入種種菩薩智地，成就諸佛無上菩提，及般涅槃、分布舍利，所有善根，我皆隨喜。及彼十方一切世界六趣四生一切種類，所有功德，乃至一塵，我皆隨喜。十方三世一切聲聞及辟支佛，有學無學，所有功德，我皆隨喜。一切菩薩所修無量難行苦行，志求無上正等菩提廣大功德，我皆隨喜。如是虛空界盡，眾生界盡，眾生業盡，眾生煩惱盡，我此隨喜無有窮盡。念念相續，無有間斷，身語意業，無有疲厭。

復次，善男子！言請轉法輪者，所有盡法界虛空界十方三世一切佛剎極微塵中，一一各有不可說不可說佛剎極微塵數廣大佛剎，一一剎中念念有不可說不可說佛剎極微塵數一切諸佛成等正覺，一切菩薩海會圍繞，而我悉以身口意業種種方便，殷勤勸請轉妙法輪。如是虛空界盡，眾生界盡，眾生業盡，眾生煩惱盡，我常勸請一切諸佛轉正法輪，無有窮盡。念念相續，無有間斷，身語意業，無有疲厭。

復次，善男子！言請佛住世者，所有盡法界虛空界十方三世一切佛剎極微塵數諸佛如來，將欲示現般涅槃者，及諸菩薩、聲聞、緣覺、有學無學，乃至一切諸善知識，我悉勸請莫入涅槃，經於一切佛剎極微塵數劫，為欲利樂一切眾生。如是虛空界盡，眾生界盡，眾生業盡，眾生煩惱盡，我此勸請無有窮盡。念念相續，無有間斷，身語意業，無有疲厭。

復次，善男子！言常隨佛學者，如此娑婆世界毘盧遮那如來，從初發心，精進不退，以不可說不可說身命而為布施，剝皮為紙，析骨為筆，刺血為墨，書寫經典，積如須彌。為重法故，不惜身命，何況王位、城邑、聚落、宮殿、園林、一切所有，及餘種種難行苦行。乃至樹下成大菩提，示種種神通，起種種變化，現種種佛身，處種種眾會。或處一切諸大菩薩眾會道場，或處聲聞及辟支佛眾會道場，或處轉輪聖王、小王、眷屬眾會道場，或處剎利及婆羅門、長者、居士眾會道場，乃至或處天龍八部、人非人等眾會道場，處於如是種種眾會，以圓滿音如大雷震，隨其樂欲，成熟眾生，乃至示現入於涅槃。如是一切，我皆隨學，如今世尊毘盧遮那，如是盡法界虛空界十方三世一切佛剎所有塵中一切如來，皆亦如是，於念念中，我皆隨學。如是虛空界盡，眾生界盡，眾生業盡，眾生煩惱盡，我此隨學無有窮盡。念念相續，無有間斷，身語意業，無有疲厭。

復次，善男子！言恒順眾生者，謂盡法界虛空界十方剎海所有眾生，種種差別，所謂卵生、胎生、濕生、化生，或有依於地水火風而生住者，或有依空及諸卉木而生住者，種種生類，種種色身，種種形狀，種種相貌，種種壽量，種種族類，種種名號，種種心性，種種知見，種種欲樂，種種意行，種種威儀，種種衣服，種種飲食，處於種種村營聚落城邑宮殿，乃至一切天龍八部、人非人等，無足、二足、四足、多足，有色、無色，有想、無想、非有想、非無想，如是等類，我皆於彼隨順而轉，種種承事，種種供養，如敬父母，如奉師長及阿羅漢乃至如來，等無有異。於諸病苦，為作良醫；於失道者，示其正路；於闇夜中，為作光明；於貧窮者，令得伏藏。菩薩如是平等饒益一切眾生。何以故？菩薩若能隨順眾生，則為隨順供養諸佛；若於眾生尊重承事，則為尊重承事如來；若令眾生生歡喜者，則令一切如來歡喜。何以故？諸佛如來以大悲心而為體故，因於眾生而起大悲，因於大悲生菩提心，因菩提心成等正覺。譬如曠野沙磧之中有大樹王，若根得水，枝葉華果悉皆繁茂。生死曠野菩提樹王，亦復如是，一切眾生而為樹根，諸佛菩薩而為華果，以大悲水饒益眾生，則能成就諸佛菩薩智慧華果。何以故？若諸菩薩以大悲水饒益眾生，則能成就阿耨多羅三藐三菩提故。是故菩提屬於眾生，若無眾生，一切菩薩終不能成無上正覺。善男子！汝於此義應如是解。以於眾生心平等故，則能成就圓滿大悲，以大悲心隨眾生故，則能成就供養如來。菩薩如是隨順眾生，虛空界盡，眾生界盡，眾生業盡，眾生煩惱盡，我此隨順無有窮盡。念念相續，無有間斷，身語意業，無有疲厭。

復次，善男子！言普皆迴向者，從初禮拜乃至隨順，所有功德，皆悉迴向盡法界虛空界一切眾生。願令眾生常得安樂，無諸病苦。欲行惡法，皆悉不成，所修善業，皆速成就。關閉一切諸惡趣門，開示人天涅槃正路。若諸眾生因其積集諸惡業故，所感一切極重苦果，我皆代受，令彼眾生悉得解脫，究竟成就無上菩提。菩薩如是所修迴向，虛空界盡，眾生界盡，眾生業盡，眾生煩惱盡，我此迴向無有窮盡。念念相續，無有間斷，身語意業，無有疲厭。

善男子！是為菩薩摩訶薩十種大願，具足圓滿。若諸菩薩於此大願隨順趣入，則能成熟一切眾生，則能隨順阿耨多羅三藐三菩提，則能成滿普賢菩薩諸行願海。是故善男子！汝於此義應如是知。若有善男子、善女人，以滿十方無量無邊不可說不可說佛剎極微塵數一切世界上妙七寶及諸人天最勝安樂，布施爾所一切世界所有眾生，供養爾所一切世界諸佛菩薩，經爾所佛剎極微塵數劫相續不斷，所得功德；若復有人，聞此願王，一經於耳，所有功德，比前功德，百分不及一，千分不及一，乃至優波尼沙陀分亦不及一。或復有人，以深信心，於此大願受持讀誦，乃至書寫一四句偈，速能除滅五無間業，所有世間身心等病，種種苦惱，乃至佛剎極微塵數一切惡業，皆得消除，一切魔軍、夜叉、羅剎，若鳩槃荼若毘舍闍若部多等飲血噉肉諸惡鬼神，皆悉遠離，或時發心親近守護。是故若人誦此願者，行於世間，無有障礙，如空中月出於雲翳，諸佛菩薩之所稱讚，一切人天皆應禮敬，一切眾生悉應供養。此善男子善得人身，圓滿普賢所有功德，不久當如普賢菩薩，速得成就微妙色身，具三十二大丈夫相。若生人天，所在之處，常居勝族，悉能破壞一切惡趣，悉能遠離一切惡友，悉能制伏一切外道，悉能解脫一切煩惱，如師子王摧伏群獸，堪受一切眾生供養。

又復是人臨命終時，最後剎那，一切諸根悉皆散壞，一切親屬悉皆捨離，一切威勢悉皆退失，輔相大臣、宮城內外、象馬車乘、珍寶伏藏，如是一切無復相隨，唯此願王不相捨離，於一切時引導其前，一剎那中即得往生極樂世界。到已即見阿彌陀佛、文殊師利菩薩、普賢菩薩、觀自在菩薩、彌勒菩薩等，此諸菩薩色相端嚴，功德具足，所共圍繞。其人自見生蓮華中，蒙佛授記。得授記已，經於無數百千萬億那由他劫，普於十方不可說不可說世界，以智慧力隨眾生心而為利益。不久當坐菩提道場，降伏魔軍，成等正覺，轉妙法輪，能令佛剎極微塵數世界眾生發菩提心，隨其根性教化成熟，乃至盡於未來劫海，廣能利益一切眾生。善男子！彼諸眾生若聞若信此大願王，受持讀誦，廣為人說，所有功德

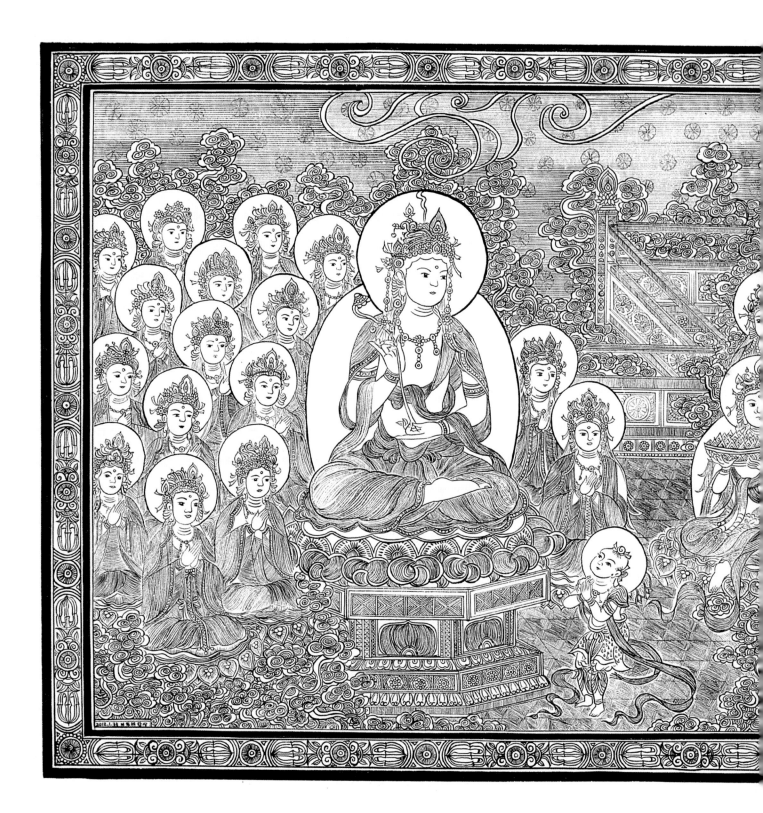

백지묵서 〈화엄경 보현행원품〉 변상도, 70×120cm

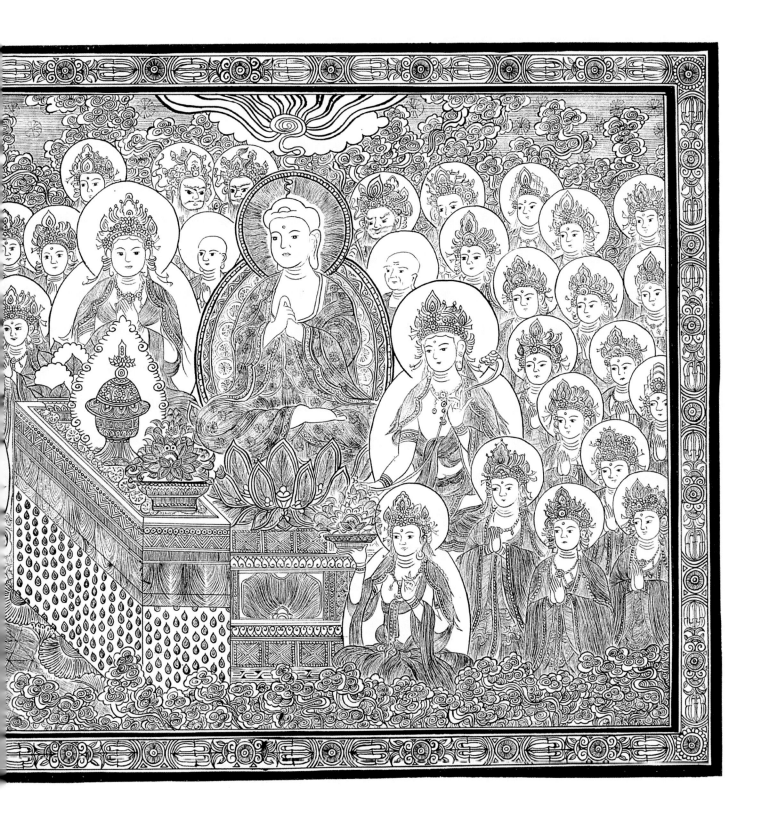

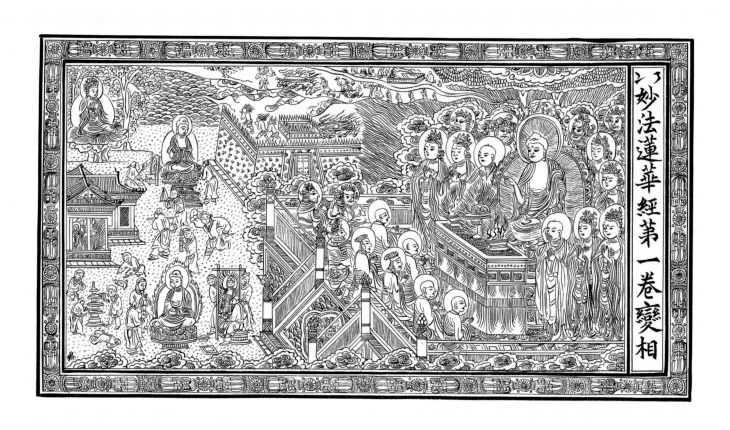

妙法蓮華經第一卷變相

백지묵서 〈법화경〉 권제1 변상도, 30×70cm △

백지묵서 〈법화경〉 권제2 변상도, 30×70cm ▷

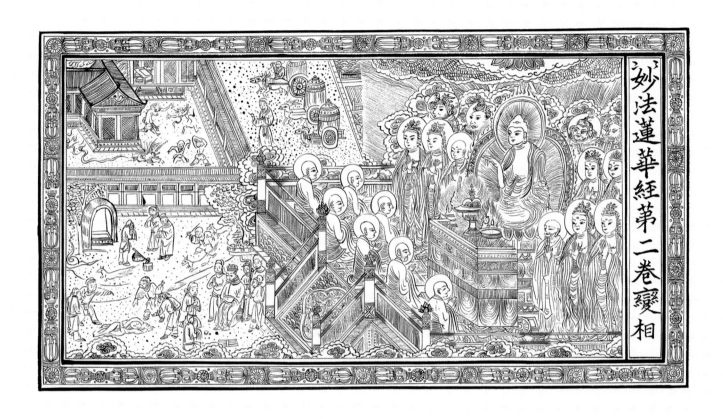

妙法蓮華經第二卷變相

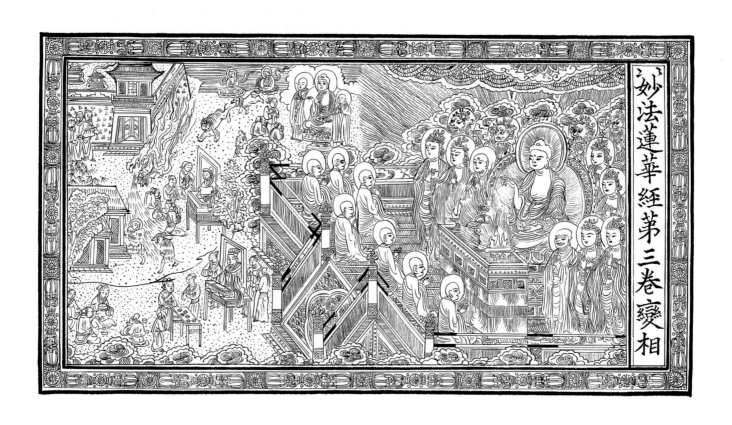

妙法蓮華經第三卷變相

백지묵서 〈법화경〉 권제 3 변상도, 30×70cm △

백지묵서 〈법화경〉 권제 4 변상도, 30×70cm ▷

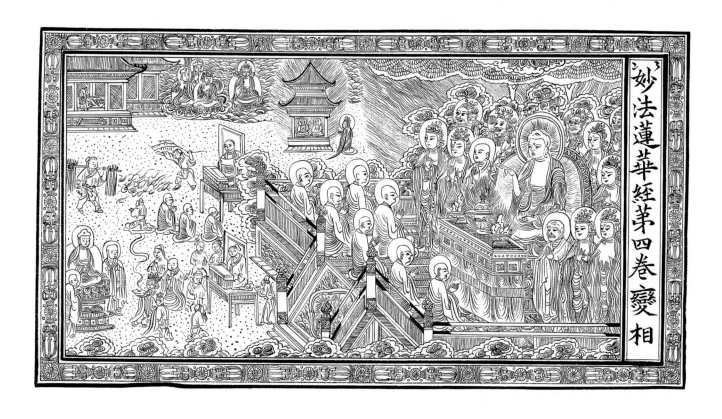

妙法蓮華經第四卷變相

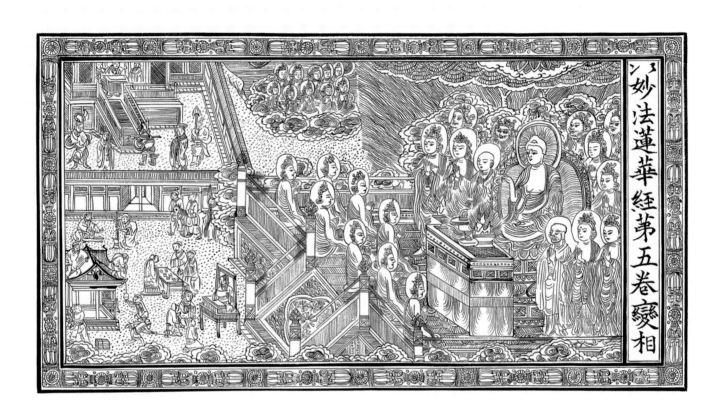

백지묵서 〈법화경〉 권제 5 변상도, 30×70cm △

백지묵서 〈법화경〉 권제 6 변상도, 30×70cm ▷

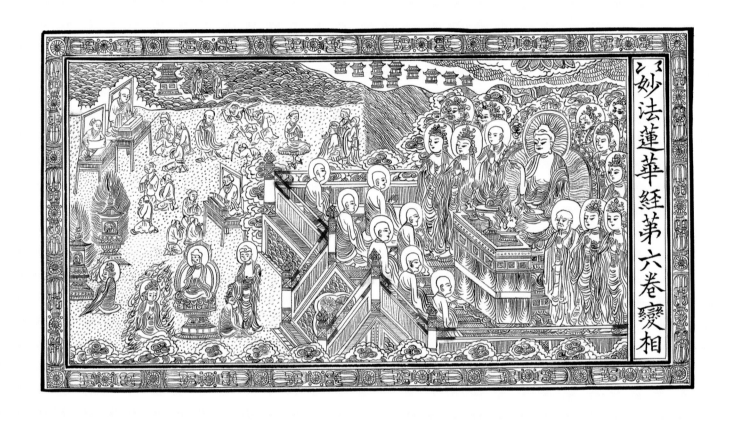

妙法蓮華経第六巻變相

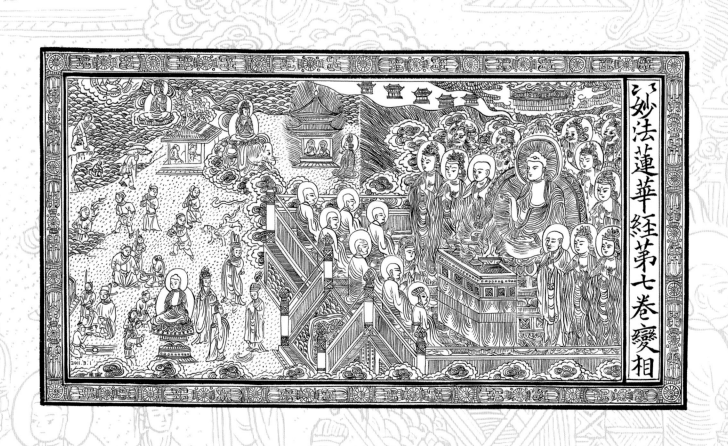

백지묵서 〈법화경〉 권제7 변상도, 30×70cm

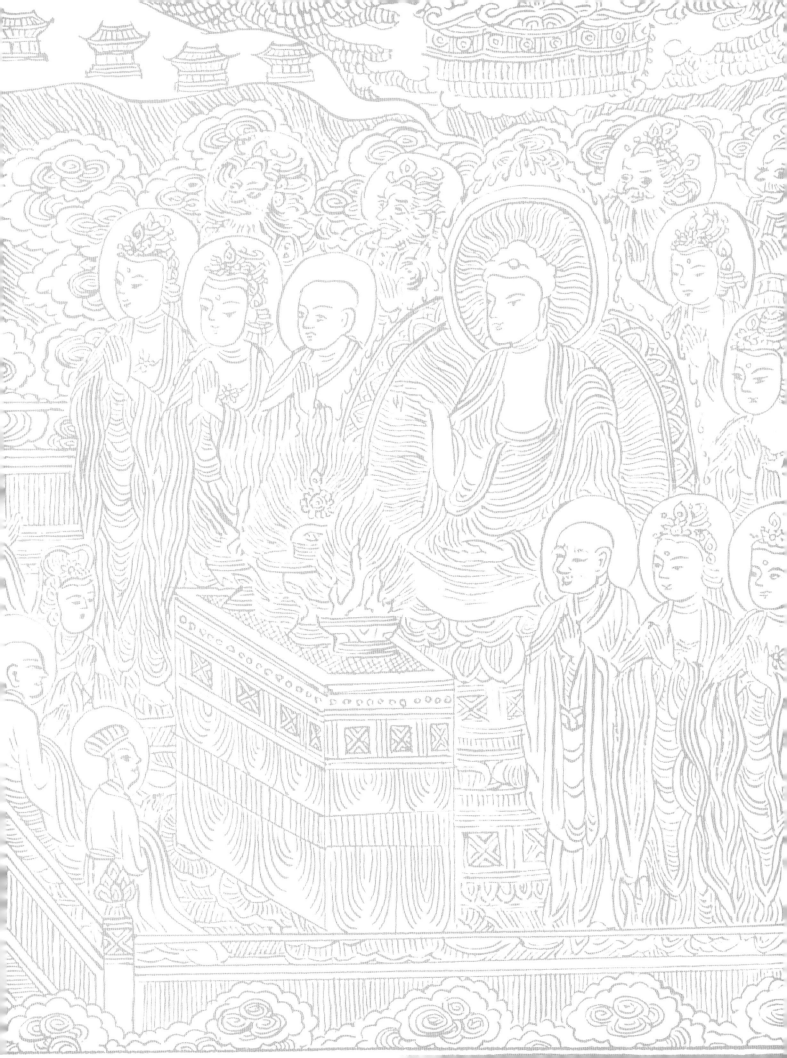

홍지금니 〈보왕삼매론〉, 39×54cm ▷

홍지은니 〈반야심경〉, 29×44cm ▽

보왕삼매론

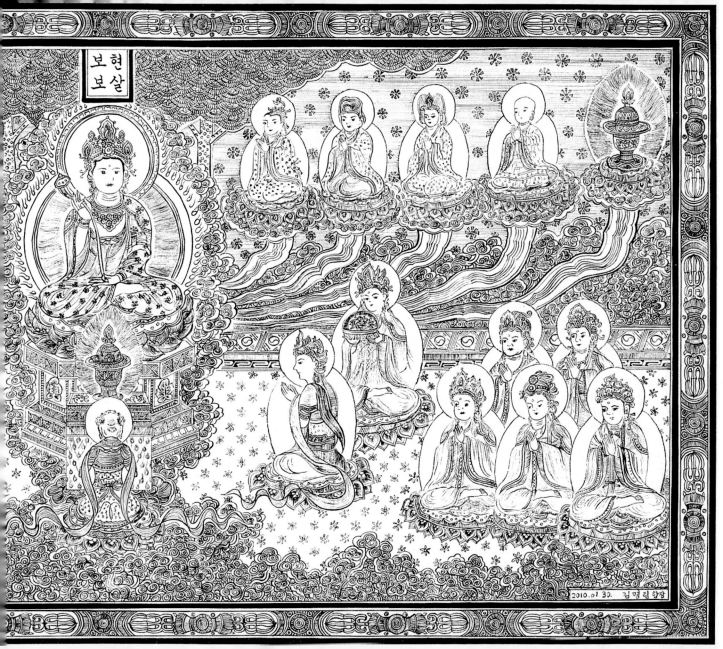

보왕삼매론

몸에 병이 없기를 바라지 말라 몸에 병이 없으면 탐욕이 생기기 쉽나니 그래서 성인이 말씀하시되 병고로써 양약을 삼으라 하셨느니라

세상살이에 곤란이 없기를 바라지 말라 세상살이에 곤란이 없으면 업신여기는 마음과 사치하는 마음이 생기나니 그래서 성인이 말씀하시되 근심과 곤란으로써 세상을 살아가라 하셨느니라

마음공부를 하는데 장애가 없기를 바라지 말라 마음공부를 하는데 장애가 없으면 배우는 것이 넘치게 되나니 그래서 성인이 말씀하시되 장애 속에서 해탈을 얻으라 하셨느니라

수행하는데 마가 없기를 바라지 말라 수행하는데 마가 없으면 서원이 굳건해지지 못하나니 그래서 성인이 말씀하시되 모든 마군으로써 수행을 도와주는 벗을 삼으라 하셨느니라

일을 꾀하되 쉽게 되기를 바라지 말라 일이 쉽게 되면 뜻을 경솔한데 두게 되나니 그래서 성인이 말씀하시되 여러 겁을 겪어서 일을 성취하라 하셨느니라

친구를 사귀되 내가 이롭기를 바라지 말라 내가 이롭고자 하면 의리를 상하게 되나니 그래서 성인이 말씀하시되 순결로써 사귐을 길게 하라 하셨느니라

남이 내 뜻대로 순종해 주기를 바라지 말라 남이 내 뜻대로 순종해 주면 마음이 스스로 교만해지나니 그래서 성인이 말씀하시되 내 뜻에 맞지 않는 사람들로써 원림을 삼으라 하셨느니라

공덕을 베풀려면 과보를 바라지 말라 과보를 바라면 도모하는 뜻을 가지게 되나니 그래서 성인이 말씀하시되 덕 베푸는 것을 헌신처럼 버리라 하셨느니라

이익을 분에 넘치게 바라지 말라 이익이 분에 넘치면 어리석은 마음이 생기나니 그래서 성인이 말씀하시되 적은 이익으로써 부자가 되라 하셨느니라

억울함을 당해서 밝히려고 하지 말라 억울함을 밝히면 원망하는 마음을 돕게 되나니 그래서 성인이 말씀하시되 억울함을 당하는 것으로 수행하는 문을 삼으라 하셨느니라

이와 같이 막히는 데서 도리어 통하는 것이요 통함을 구하는 것이 도리어 막히는 것이니 이리하여 부처님께서는 저 장애 가운데서 보리도를 얻으셨느니라 앙굴마라와 제바달다의 무리가 모두 반역을 꾀했지만 부처님께서는 이들을 모두 수기하여 성불하리라 하셨느니라 어찌 저의 거슬림이 나를 순종함이 아니며 저의 해침이 나를 이루어줌이 아니겠는가 요즘 세상의 도를 배우는 사람들이 먼저 역경에 처하지 아니하면 장애가 닥쳐올 때에 능히 이겨내지 못하여 법왕의 큰 보배를 잃어버리게 되나니 가히 슬프지 아니한가

모든 중생의 행복을 위하여 보원화 진법님 손수

백지묵서 〈보왕삼매론〉, 35×39cm △

백지묵서 〈금강경〉 변상도, 24×32.5cm ▷

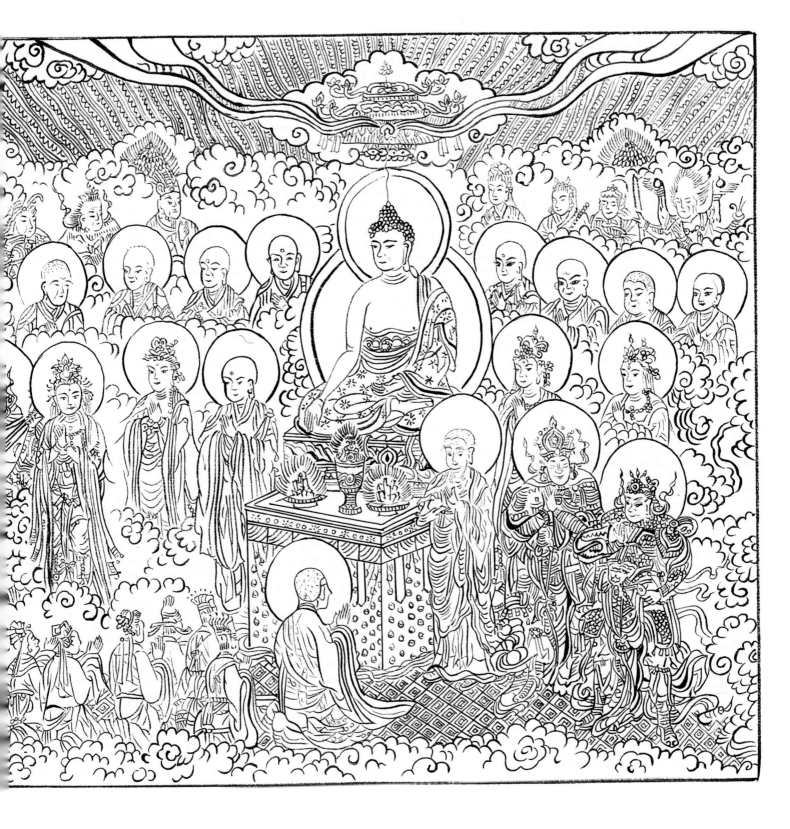

감지은니 〈신묘장구대다라니〉, 19×38cm ▷

감지은니 〈신묘장구대다라니〉, 18×38cm ▽

신묘장구대다라니

보왕삼매론

단기사삼사칠년 불기이오오팔년 서기이공일사년 삼월십팔일 보원해 김명림 합장

냉금지주묵 〈보왕삼매론〉, 39×33cm

Section 2

백지묵서 〈가도詩(1961년작)〉, 70×25cm ▷

백지채색 〈화조도(백운선사詩)〉, 15×25cm ▽

松下問童子言師採藥去
只在此山中雲深不知處

辛丑梧秋　梨花女高三年　金明琳

〈화조도(화엄경 보현행원품 게송구)〉, 70×25cm ▷▷

〈초충도〉, 30×30cm ▷

〈초충도〉, 30×30cm ▽

무진법계 찰미진수 티끌속마다
많고많은 보살들께 싸여계시는
극미진수 부처님들 공덕장엄을
깊이믿고 찬양하고 찬란합니다

몸몸마다 음성으로서
한량없는 묘한말씀
다함없는 모두내어서
오는세상 일체겁이 다할때까지
부처님의 높은공덕 찬탄합니다

임진년정월
명림이가그려고쓰다

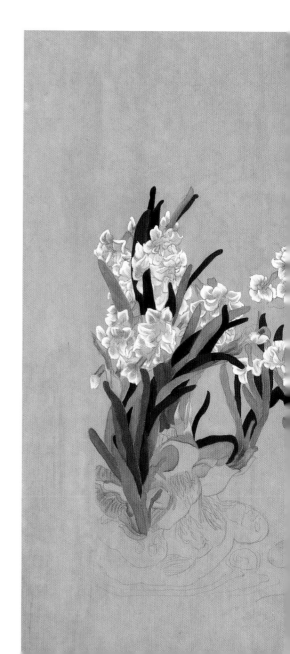

◁ 〈화조도(반야심경주)〉, 25×25cm

▽ 〈수선화〉, 70×120cm

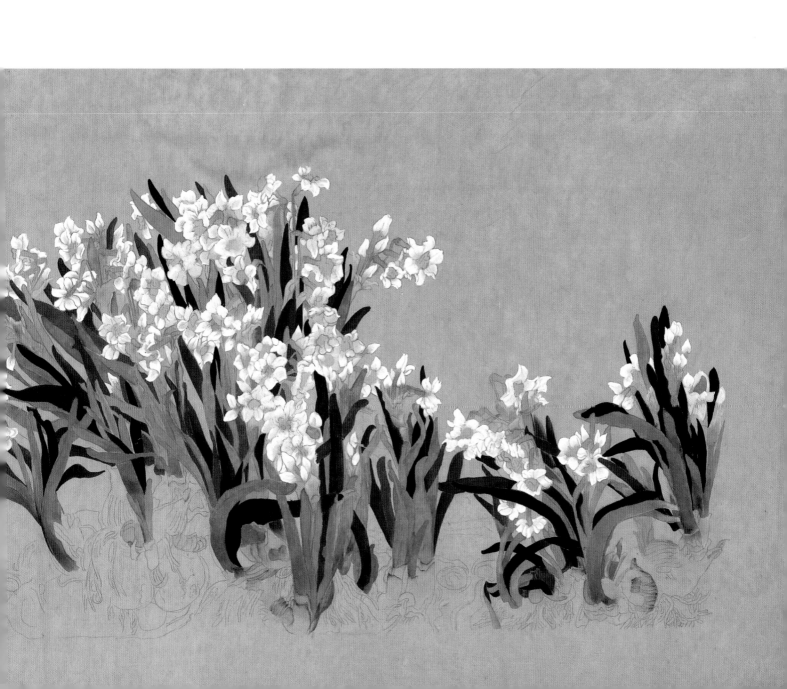

是名第一波羅蜜니라 何以故오 須菩提야 如我昔爲
辱波羅蜜은 是名忍辱波羅蜜이니 歌利王의
歌利王의 割截身體에 我於爾時에 無我相無人相無衆生相無壽
者相이니 何以故오 我於往昔節節支解時에 若有我相人相衆生相

▷ 백지묵서 〈묘법연화경〉, 선장, 1991년작

▽ 백지묵서 〈금강반야바라밀경〉, 선장, 1991년작

金剛般若波羅蜜經

甚多니라

塵이 如來說 世界가 非世界일세 是名 世界니라 須菩提야 於意云何오 可히 三十二相으로 見如來不아 不也니이다 世尊하 不可以三十二相으로 得見如來니 何以故오 如來說 三十二相이 即是非相일세 是名三十二相이니라

須菩提야 若有善男子善女人이 以恒河沙等身命으로 布施하고 若復有人이 於此經中에 乃至受持四句偈等하야 爲他人說하면 其福이 甚多니라

離相寂滅分 第十四

爾時에 須菩提가 聞說是經하고 深解義趣하고 涕淚悲泣하야 而白佛言호대 希有世尊하 佛說如是甚深經典하사니 我從昔來所得慧眼으론 未曾得聞如是之經케라 世尊하 若復有人이 得聞是經하고 信心이 清淨하면 則生實相하리니 當知是人은 成就第一希有功德이니이다

世尊하 是實相者는 則是非相일세 是故로 如來說 名實相이니이다 世尊하 我今에 得聞如是經典하고 信解受持는 不足爲難이어니와 若當來世後五百歲에 其有衆生이 得聞是經하고 信解受持하면 是人은 則爲第一希有니 何以故오 此人은 無我相無人相無衆生相無壽者相이니 所以者는 何오 我相이 即是非相이며 人相衆生相壽者相이 即是非相일세니 何以故오 離一切諸相하면 則名諸佛이니이다 佛告須菩提하사대

摩訶般若波羅蜜多心經

觀自在菩薩 行心般若波羅蜜多時 照見五蘊皆
空度 一切苦厄 舍利子 色不異空 空不異色
色即是空 空即是色 受想行識 亦復如是 舍利子
是諸法空相 不生不滅 不垢不淨 不增不減 是故
空中無色 無受想行識 無眼耳鼻舌身意 無色
聲香味觸法 無眼界 乃至 無意識界 無無明亦
無無明盡 乃至 無老死 亦無老死盡 無苦集滅道
無智亦無得 以無所得故 菩提薩埵 依般若波羅蜜
多故心無罣礙 無罣礙故 無有恐怖 遠離顛倒夢想
究竟涅槃 三世諸佛 依般若波羅蜜多 故得阿耨多羅
三藐三菩提 故知般若波羅蜜多 是大神呪 是大明呪
是無上呪 是無等等呪 能除一切苦 真實不虛 故說
般若波羅蜜多呪 即說呪曰 아제아제 바라아제 바라승아제 모지사바하

대저 법고창신은 과거 유물의 바탕 위에 이루어지는 법이라
그렇기에 부처님께서 서사 수지 독송을 강조하신 것이다
이 사경은 일천구백구십일년 가정 형편이 어려움에 적면
했을 때 사경기도를 통해 심신의 안정을 찾고 슬기롭게 극복
되길 일념으로 발원하며 사성했던 사경으로 여겨진다
이십여 년이 지난 시점에 발견됨에 그간의 세월을 간략히 적으며
부처님의 정법이 이 사경처럼 멸실되지 않기를 기원하다

이천십이년이월 보원해 김명림 두손모음

백지묵서 〈금강반야바라밀경〉, (반야심경) △

백지묵서 〈금강반야바라밀경〉, 75×140cm ▷

金剛般若波羅蜜經

法會因由分 第一

如是我聞。一時佛在舍衛國祇樹給孤獨園。與大比丘眾千二百五十人俱。爾時世尊食時。著衣持缽。入舍衛大城乞食。於其城中。次第乞已。還至本處。飯食訖。收衣缽。洗足已。敷座而坐。

善現起請分 第二

時長老須菩提。在大眾中。即從座起。偏袒右肩。右膝著地。合掌恭敬。而白佛言。希有世尊。如來善護念諸菩薩。善付囑諸菩薩。世尊。善男子善女人。發阿耨多羅三藐三菩提心。應云何住。云何降伏其心。佛言。善哉善哉。須菩提。如汝所說。如來善護念諸菩薩。善付囑諸菩薩。汝今諦聽。當為汝說。善男子善女人。發阿耨多羅三藐三菩提心。應如是住。如是降伏其心。唯然。世尊。願樂欲聞。

大乘正宗分 第三

佛告須菩提。諸菩薩摩訶薩。應如是降伏其心。所有一切眾生之類。若卵生。若胎生。若濕生。若化生。若有色。若無色。若有想。若無想。若非有想非無想。我皆令入無餘涅槃而滅度之。如是滅度無量無數無邊眾生。實無眾生得滅度者。何以故。須菩提。若菩薩有我相人相眾生相壽者相。即非菩薩。

妙行無住分 第四

復次須菩提。菩薩於法。應無所住。行於布施。所謂不住色布施。不住聲香味觸法布施。須菩提。菩薩應如是布施。不住於相。何以故。若菩薩不住相布施。其福德不可思量。須菩提。於意云何。東方虛空可思量不。不也。世尊。須菩提。南西北方四維上下虛空。可思量不。不也。世尊。須菩提。菩薩無住相布施。福德亦復如是不可思量。須菩提。菩薩但應如所教住。

如理實見分 第五

須菩提。於意云何。可以身相見如來不。不也。世尊。不可以身相得見如來。何以故。如來所說身相。即非身相。佛告須菩提。凡所有相。皆是虛妄。若見諸相非相。則見如來。

正信希有分 第六

須菩提白佛言。世尊。頗有眾生。得聞如是言說章句。生實信不。佛告須菩提。莫作是說。如來滅後。後五百歲。有持戒修福者。於此章句。能生信心。以此為實。當知是人。不於一佛二佛三四五佛而種善根。已於無量千萬佛所。種諸善根。聞是章句。乃至一念生淨信者。須菩提。如來悉知悉見。是諸眾生。得如是無量福德。何以故。是諸眾生。無復我相人相眾生相壽者相。無法相。亦無非法相。何以故。是諸眾生。若心取相。則為著我人眾生壽者。若取法相。即著我人眾生壽者。何以故。若取非法相。即著我人眾生壽者。是故不應取法。不應取非法。以是義故。如來常說。汝等比丘。知我說法。如筏喻者。法尚應捨。何況非法。

無得無說分 第七

須菩提。於意云何。如來得阿耨多羅三藐三菩提耶。如來有所說法耶。須菩提言。如我解佛所說義。無有定法。名阿耨多羅三藐三菩提。亦無有定法。如來可說。何以故。如來所說法。皆不可取。不可說。非法。非非法。所以者何。一切賢聖。皆以無為法而有差別。

依法出生分 第八

須菩提。於意云何。若人滿三千大千世界七寶。以用布施。是人所得福德。寧為多不。須菩提言。甚多。世尊。何以故。是福德。即非福德性。是故如來說福德多。若復有人。於此經中。受持乃至四句偈等。為他人說。其福勝彼。何以故。須菩提。一切諸佛。及諸佛阿耨多羅三藐三菩提法。皆從此經出。須菩提。所謂佛法者。即非佛法。

一相無相分 第九

須菩提。於意云何。須陀洹能作是念。我得須陀洹果不。須菩提言。不也。世尊。何以故。須陀洹名為入流。而無所入。不入色聲香味觸法。是名須陀洹。須菩提。於意云何。斯陀含能作是念。我得斯陀含果不。須菩提言。不也。世尊。何以故。斯陀含名一往來。而實無往來。是名斯陀含。須菩提。於意云何。阿那含能作是念。我得阿那含果不。須菩提言。不也。世尊。何以故。阿那含名為不來。而實無不來。是故名阿那含。須菩提。於意云何。阿羅漢能作是念。我得阿羅漢道不。須菩提言。不也。世尊。何以故。實無有法。名阿羅漢。世尊。若阿羅漢作是念。我得阿羅漢道。即為著我人眾生壽者。世尊。佛說我得無諍三昧。人中最為第一。是第一離欲阿羅漢。世尊。我不作是念。我是離欲阿羅漢。世尊。我若作是念。我得阿羅漢道。世尊則不說須菩提是樂阿蘭那行者。以須菩提實無所行。而名須菩提。是樂阿蘭那行。

莊嚴淨土分 第十

佛告須菩提。於意云何。如來昔在然燈佛所。於法有所得不。不也。世尊。如來在然燈佛所。於法實無所得。須菩提。於意云何。菩薩莊嚴佛土不。不也。世尊。何以故。莊嚴佛土者。即非莊嚴。是名莊嚴。是故須菩提。諸菩薩摩訶薩。應如是生清淨心。不應住色生心。不應住聲香味觸法生心。應無所住。而生其心。須菩提。譬如有人。身如須彌山王。於意云何。是身為大不。須菩提言。甚大。世尊。何以故。佛說非身。是名大身。

無為福勝分 第十一

須菩提。如恆河中所有沙數。如是沙等恆河。於意云何。是諸恆河沙。寧為多不。須菩提言。甚多。世尊。但諸恆河。尚多無數。何況其沙。須菩提。我今實言告汝。若有善男子善女人。以七寶滿爾所恆河沙數三千大千世界。以用布施。得福多不。須菩提言。甚多。世尊。佛告須菩提。若善男子善女人。於此經中。乃至受持四句偈等。為他人說。而此福德。勝前福德。

尊重正教分 第十二

復次須菩提。隨說是經。乃至四句偈等。當知此處。一切世間天人阿修羅。皆應供養。如佛塔廟。何況有人。盡能受持讀誦。須菩提。當知是人。成就最上第一希有之法。若是經典所在之處。即為有佛。若尊重弟子。

如法受持分 第十三

爾時須菩提白佛言。世尊。當何名此經。我等云何奉持。佛告須菩提。是經名為金剛般若波羅蜜。以是名字。汝當奉持。所以者何。須菩提。佛說般若波羅蜜。即非般若波羅蜜。是名般若波羅蜜。須菩提。於意云何。如來有所說法不。須菩提白佛言。世尊。如來無所說。須菩提。於意云何。三千大千世界所有微塵。是為多不。須菩提言。甚多。世尊。須菩提。諸微塵。如來說非微塵。是名微塵。如來說世界。非世界。是名世界。須菩提。於意云何。可以三十二相見如來不。不也。世尊。不可以三十二相得見如來。何以故。如來說三十二相。即是非相。是名三十二相。須菩提。若有善男子善女人。以恆河沙等身命布施。若復有人。於此經中。乃至受持四句偈等。為他人說。其福甚多。

離相寂滅分 第十四

爾時須菩提。聞說是經。深解義趣。涕淚悲泣。而白佛言。希有世尊。佛說如是甚深經典。我從昔來所得慧眼。未曾得聞如是之經。世尊。若復有人。得聞是經。信心清淨。則生實相。當知是人。成就第一希有功德。世尊。是實相者。即是非相。是故如來說名實相。世尊。我今得聞如是經典。信解受持。不足為難。若當來世。後五百歲。其有眾生。得聞是經。信解受持。是人則為第一希有。何以故。此人無我相人相眾生相壽者相。所以者何。我相即是非相。人相眾生相壽者相。即是非相。何以故。離一切諸相。則名諸佛。佛告須菩提。如是如是。若復有人。得聞是經。不驚不怖不畏。當知是人。甚為希有。何以故。須菩提。如來說第一波羅蜜。即非第一波羅蜜。是名第一波羅蜜。須菩提。忍辱波羅蜜。如來說非忍辱波羅蜜。是名忍辱波羅蜜。何以故。須菩提。如我昔為歌利王割截身體。我於爾時。無我相。無人相。無眾生相。無壽者相。何以故。我於往昔節節支解時。若有我相人相眾生相壽者相。應生瞋恨。須菩提。又念過去於五百世。作忍辱仙人。於爾所世。無我相。無人相。無眾生相。無壽者相。是故須菩提。菩薩應離一切相。發阿耨多羅三藐三菩提心。不應住色生心。不應住聲香味觸法生心。應生無所住心。若心有住。則為非住。是故佛說菩薩心。不應住色布施。須菩提。菩薩為利益一切眾生。應如是布施。如來說一切諸相。即是非相。又說一切眾生。即非眾生。須菩提。如來是真語者。實語者。如語者。不誑語者。不異語者。須菩提。如來所得法。此法無實無虛。須菩提。若菩薩心住於法而行布施。如人入闇。則無所見。若菩薩心不住法而行布施。如人有目。日光明照。見種種色。須菩提。當來之世。若有善男子善女人。能於此經。受持讀誦。則為如來。以佛智慧。悉知是人。悉見是人。皆得成就無量無邊功德。

持經功德分 第十五

須菩提。若有善男子善女人。初日分以恆河沙等身布施。中日分復以恆河沙等身布施。後日分亦以恆河沙等身布施。如是無量百千萬億劫。以身布施。若復有人。聞此經典。信心不逆。其福勝彼。何況書寫受持讀誦。為人解說。須菩提。以要言之。是經有不可思議不可稱量無邊功德。如來為發大乘者說。為發最上乘者說。若有人能受持讀誦。廣為人說。如來悉知是人。悉見是人。皆得成就不可量。不可稱。無有邊。不可思議功德。如是人等。則為荷擔如來阿耨多羅三藐三菩提。何以故。須菩提。若樂小法者。著我見人見眾生見壽者見。則於此經。不能聽受讀誦。為人解說。須菩提。在在處處。若有此經。一切世間天人阿修羅。所應供養。當知此處。則為是塔。皆應恭敬。作禮圍繞。以諸華香。而散其處。

能淨業障分 第十六

復次須菩提。善男子善女人。受持讀誦此經。若為人輕賤。是人先世罪業。應墮惡道。以今世人輕賤故。先世罪業。則為消滅。當得阿耨多羅三藐三菩提。須菩提。我念過去無量阿僧祇劫。於然燈佛前。得值八百四千萬億那由他諸佛。悉皆供養承事。無空過者。若復有人。於後末世。能受持讀誦此經。所得功德。於我所供養諸佛功德。百分不及一。千萬億分。乃至算數譬喻所不能及。須菩提。若善男子善女人。於後末世。有受持讀誦此經。所得功德。我若具說者。或有人聞。心則狂亂。狐疑不信。須菩提。當知是經義不可思議。果報亦不可思議。

究竟無我分 第十七

爾時須菩提白佛言。世尊。善男子善女人。發阿耨多羅三藐三菩提心。云何應住。云何降伏其心。佛告須菩提。善男子善女人。發阿耨多羅三藐三菩提心者。當生如是心。我應滅度一切眾生。滅度一切眾生已。而無有一眾生實滅度者。何以故。須菩提。若菩薩有我相人相眾生相壽者相。則非菩薩。所以者何。須菩提。實無有法。發阿耨多羅三藐三菩提心者。須菩提。於意云何。如來於然燈佛所。有法得阿耨多羅三藐三菩提不。不也。世尊。如我解佛所說義。佛於然燈佛所。無有法得阿耨多羅三藐三菩提。佛言。如是如是。須菩提。實無有法。如來得阿耨多羅三藐三菩提。須菩提。若有法。如來得阿耨多羅三藐三菩提者。然燈佛則不與我授記。汝於來世。當得作佛。號釋迦牟尼。以實無有法。得阿耨多羅三藐三菩提。是故然燈佛與我授記。作是言。汝於來世。當得作佛。號釋迦牟尼。何以故。如來者。即諸法如義。若有人言。如來得阿耨多羅三藐三菩提。須菩提。實無有法。佛得阿耨多羅三藐三菩提。須菩提。如來所得阿耨多羅三藐三菩提。於是中無實無虛。是故如來說一切法。皆是佛法。須菩提。所言一切法者。即非一切法。是故名一切法。須菩提。譬如人身長大。須菩提言。世尊。如來說人身長大。則為非大身。是名大身。須菩提。菩薩亦如是。若作是言。我當滅度無量眾生。則不名菩薩。何以故。須菩提。實無有法名為菩薩。是故佛說一切法。無我無人無眾生無壽者。須菩提。若菩薩作是言。我當莊嚴佛土。是不名菩薩。何以故。如來說莊嚴佛土者。即非莊嚴。是名莊嚴。須菩提。若菩薩通達無我法者。如來說名真是菩薩。

一體同觀分 第十八

須菩提。於意云何。如來有肉眼不。如是。世尊。如來有肉眼。須菩提。於意云何。如來有天眼不。如是。世尊。如來有天眼。須菩提。於意云何。如來有慧眼不。如是。世尊。如來有慧眼。須菩提。於意云何。如來有法眼不。如是。世尊。如來有法眼。須菩提。於意云何。如來有佛眼不。如是。世尊。如來有佛眼。須菩提。於意云何。如恆河中所有沙。佛說是沙不。如是。世尊。如來說是沙。須菩提。於意云何。如一恆河中所有沙。有如是沙等恆河。是諸恆河所有沙數佛世界。如是寧為多不。甚多。世尊。佛告須菩提。爾所國土中。所有眾生。若干種心。如來悉知。何以故。如來說諸心。皆為非心。是名為心。所以者何。須菩提。過去心不可得。現在心不可得。未來心不可得。

法界通化分 第十九

須菩提。於意云何。若有人滿三千大千世界七寶。以用布施。是人以是因緣。得福多不。如是。世尊。此人以是因緣。得福甚多。須菩提。若福德有實。如來不說得福德多。以福德無故。如來說得福德多。

離色離相分 第二十

須菩提。於意云何。佛可以具足色身見不。不也。世尊。如來不應以具足色身見。何以故。如來說具足色身。即非具足色身。是名具足色身。須菩提。於意云何。如來可以具足諸相見不。不也。世尊。如來不應以具足諸相見。何以故。如來說諸相具足。即非具足。是名諸相具足。

非說所說分 第二十一

須菩提。汝勿謂如來作是念。我當有所說法。莫作是念。何以故。若人言如來有所說法。即為謗佛。不能解我所說故。須菩提。說法者。無法可說。是名說法。爾時慧命須菩提白佛言。世尊。頗有眾生。於未來世。聞說是法。生信心不。佛言。須菩提。彼非眾生。非不眾生。何以故。須菩提。眾生眾生者。如來說非眾生。是名眾生。

無法可得分 第二十二

須菩提白佛言。世尊。佛得阿耨多羅三藐三菩提。為無所得耶。佛言。如是如是。須菩提。我於阿耨多羅三藐三菩提。乃至無有少法可得。是名阿耨多羅三藐三菩提。

淨心行善分 第二十三

復次須菩提。是法平等。無有高下。是名阿耨多羅三藐三菩提。以無我無人無眾生無壽者。修一切善法。則得阿耨多羅三藐三菩提。須菩提。所言善法者。如來說即非善法。是名善法。

福智無比分 第二十四

須菩提。若三千大千世界中所有諸須彌山王。如是等七寶聚。有人持用布施。若人以此般若波羅蜜經。乃至四句偈等。受持讀誦。為他人說。於前福德。百分不及一。百千萬億分。乃至算數譬喻所不能及。

化無所化分 第二十五

須菩提。於意云何。汝等勿謂如來作是念。我當度眾生。須菩提。莫作是念。何以故。實無有眾生如來度者。若有眾生如來度者。如來則有我人眾生壽者。須菩提。如來說有我者。則非有我。而凡夫之人。以為有我。須菩提。凡夫者。如來說則非凡夫。是名凡夫。

法身非相分 第二十六

須菩提。於意云何。可以三十二相觀如來不。須菩提言。如是如是。以三十二相觀如來。佛言。須菩提。若以三十二相觀如來者。轉輪聖王。則是如來。須菩提白佛言。世尊。如我解佛所說義。不應以三十二相觀如來。爾時世尊。而說偈言。若以色見我。以音聲求我。是人行邪道。不能見如來。

無斷無滅分 第二十七

須菩提。汝若作是念。如來不以具足相故。得阿耨多羅三藐三菩提。須菩提。莫作是念。如來不以具足相故。得阿耨多羅三藐三菩提。須菩提。汝若作是念。發阿耨多羅三藐三菩提心者。說諸法斷滅。莫作是念。何以故。發阿耨多羅三藐三菩提心者。於法不說斷滅相。

不受不貪分 第二十八

須菩提。若菩薩以滿恆河沙等世界七寶。持用布施。若復有人。知一切法無我。得成於忍。此菩薩勝前菩薩所得功德。何以故。須菩提。以諸菩薩不受福德故。須菩提白佛言。世尊。云何菩薩不受福德。須菩提。菩薩所作福德。不應貪著。是故說不受福德。

威儀寂靜分 第二十九

須菩提。若有人言。如來若來若去若坐若臥。是人不解我所說義。何以故。如來者。無所從來。亦無所去。故名如來。

一合理相分 第三十

須菩提。若善男子善女人。以三千大千世界碎為微塵。於意云何。是微塵眾。寧為多不。甚多。世尊。何以故。若是微塵眾實有者。佛則不說是微塵眾。所以者何。佛說微塵眾。即非微塵眾。是名微塵眾。世尊。如來所說三千大千世界。即非世界。是名世界。何以故。若世界實有者。則是一合相。如來說一合相。即非一合相。是名一合相。須菩提。一合相者。則是不可說。但凡夫之人。貪著其事。

知見不生分 第三十一

須菩提。若人言。佛說我見人見眾生見壽者見。須菩提。於意云何。是人解我所說義不。不也。世尊。是人不解如來所說義。何以故。世尊說我見人見眾生見壽者見。即非我見人見眾生見壽者見。是名我見人見眾生見壽者見。須菩提。發阿耨多羅三藐三菩提心者。於一切法。應如是知。如是見。如是信解。不生法相。須菩提。所言法相者。如來說即非法相。是名法相。

應化非真分 第三十二

須菩提。若有人以滿無量阿僧祇世界七寶。持用布施。若有善男子善女人。發菩提心者。持於此經。乃至四句偈等。受持讀誦。為人演說。其福勝彼。云何為人演說。不取於相。如如不動。何以故。一切有為法。如夢幻泡影。如露亦如電。應作如是觀。佛說是經已。長老須菩提。及諸比丘比丘尼。優婆塞優婆夷。一切世間天人阿修羅。聞佛所說。皆大歡喜。信受奉行。

金剛般若波羅蜜經

摩訶般若波羅蜜多心經

觀自在菩薩。行深般若波羅蜜多時。照見五蘊皆空。度一切苦厄。舍利子。色不異空。空不異色。色即是空。空即是色。受想行識。亦復如是。舍利子。是諸法空相。不生不滅。不垢不淨。不增不減。是故空中無色。無受想行識。無眼耳鼻舌身意。無色聲香味觸法。無眼界。乃至無意識界。無無明。亦無無明盡。乃至無老死。亦無老死盡。無苦集滅道。無智亦無得。以無所得故。菩提薩埵。依般若波羅蜜多故。心無罣礙。無罣礙故。無有恐怖。遠離顛倒夢想。究竟涅槃。三世諸佛。依般若波羅蜜多故。得阿耨多羅三藐三菩提。故知般若波羅蜜多。是大神咒。是大明咒。是無上咒。是無等等咒。能除一切苦。真實不虛。故說般若波羅蜜多咒。即說咒曰。揭諦揭諦。波羅揭諦。波羅僧揭諦。菩提薩婆訶。

般若波羅蜜多心經

Section 3

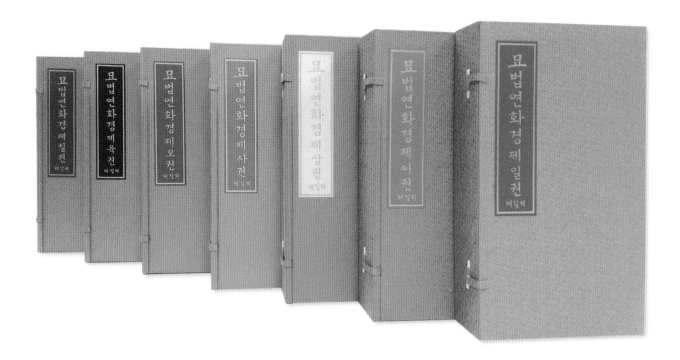

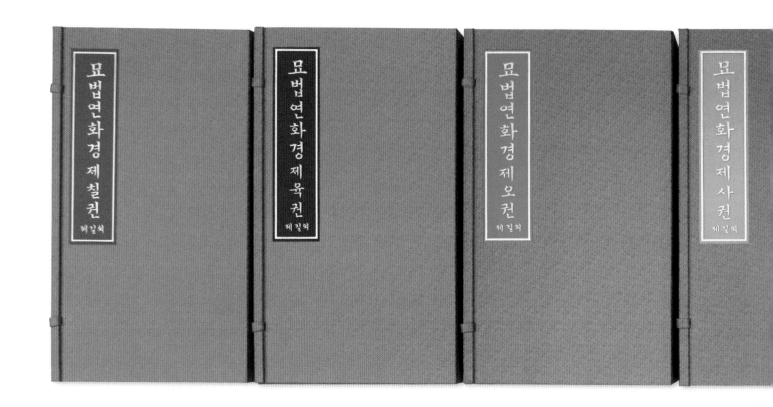

백지묵서 〈국역묘법연화경〉 전 7권, 절첩본

제1권, 절첩본, 32(23.8)×18(10.4)cm×46절면

제2권, 절첩본, 32(23.8)×18(10.4)cm×54절면

제3권, 절첩본, 32(23.8)×18(10.4)cm×50절면

제4권, 절첩본, 32(23.8)×18(10.4)cm×62절면

제5권, 절첩본, 32(23.8)×18(10.4)cm×54절면

제6권, 절첩본, 32(23.8)×18(10.4)cm×54절면

제7권, 절첩본, 32(23.8)×18(10.4)cm×48절면

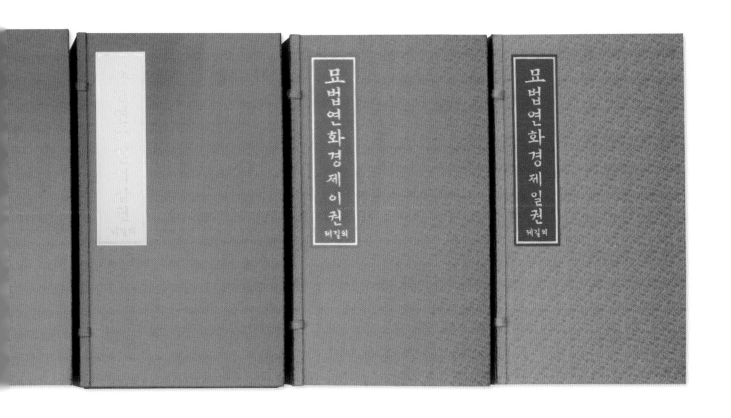

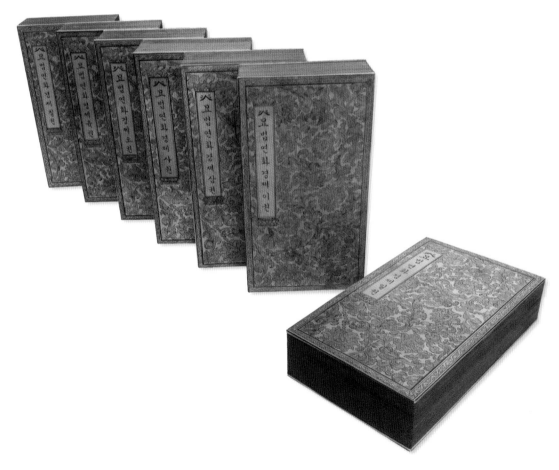

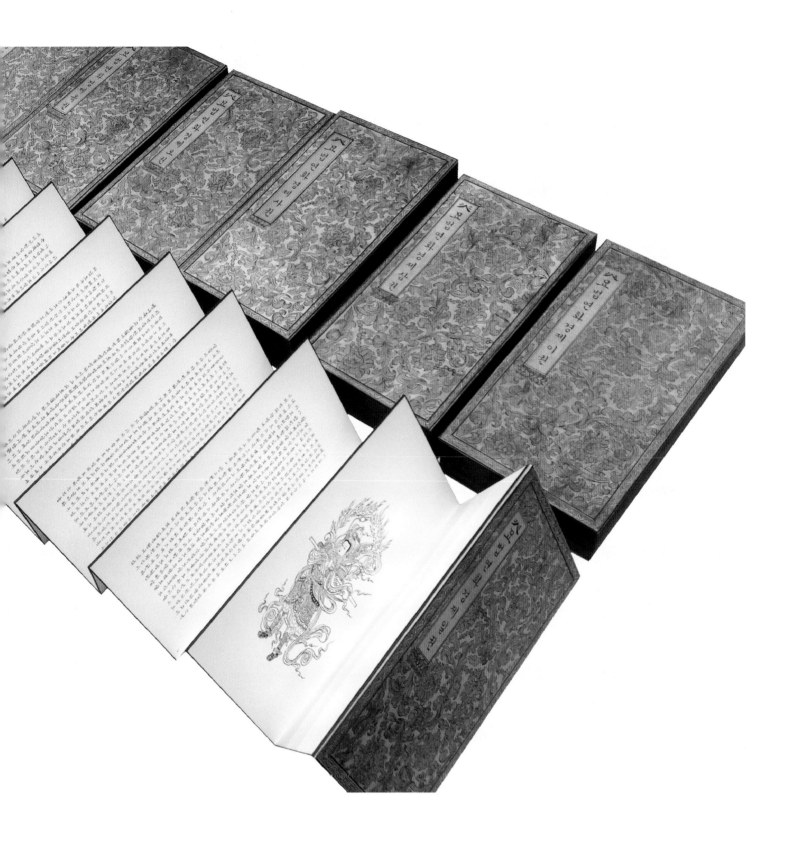

백지묵서 〈국역묘법연화경〉 전 7권, 절첩본

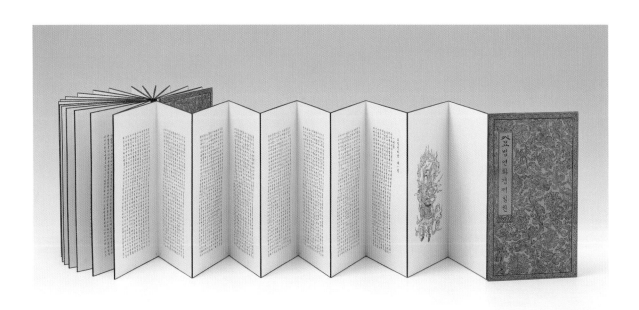

묘법연화경제일권

蓮経七卷
圓滿写成
此大功德
歳年永輝
龍坪書

묘법연화경 제 一권

一 서품

蓮経七巻
圓満写成
此大功徳
歳年永輝

龍潭書

묘법연화경 제1권

1 서품

이렇게 내가 들었다 어느 때 부처님께서는 왕사성의 기사굴산중에서 큰비구대중 일만 이천인과 함께 계시었다 이들은 다 아라한으로 모든 번뇌가 이미 다하여 다시 번뇌를 얻은 이 들이로 이로움을 얻었으며 모든 유의 결박으로부터 벗어나서 자유로움을 얻은 아고진여 마하가섭 우루빈나가섭 가야가섭 나제가섭 사리불 대목건련 아누루다 겁빈나 교범바제 이바다 필능가바차 박구라 마하구치라 난다 손다라난다 부루나 미다라니자 수보리 아난 라후라 등이 이러한 이들이 잘 아는 큰 아라한들이었다 또 아직 배우는 이와 다 배운 이가 이천인이 있었고 마하파사파제 비구니는 그의 권속 육천인과 함께 있었으며 라후라의 어머니인 야수다라 비구니도 또한 그의 권속들과 함께 있었다 또 보살마하살 팔만인

이 있었으니 나다 아눗다라삼약삼보디에서 물러나지 아니하며 다라니와 말잘하는 변재를 얻어서 물러나지 않는 법바퀴를 굴리며 한량없는 백천 부처님을 응양하였고 여러 부처님 계신데서 모든 덕의 근본을 심었으므로 항상 여러 부처님께서 칭찬하셨으며 자비로써 몸을 닦아 부처님의 지혜에 잘 들어서 큰 지혜를 통달하여 저 언덕에 이르렀고 그 이름이 한량없는 세계에 널리 들리어 무수한 백천의 중생을 제도하는 이들이었다 그들의 이름은 문수사리보살 관세음보살 득대세보살 상정진보살 불휴식보살 보장보살 약왕보살 용시보살 보월보살 월광보살 만월보살 대력보살 무량력보살 월삼계보살 발타바라보살 미륵보살 보적보살 도사보살등 이러한 보살마하살 팔만인과 함께 있었다 그때 석제환인은 그의 권속 이만 천자와 함께 하였고 또 명월천자 보향천자 보광천자 사대천왕이 그들의 권속 일만 천자와 함께 하였으며 자재천자 대자재천자도 그의 권속 삼만 천자와 함께 하였고 사바세계의 주인인 여 범천왕 시기대범과 광명대범들을 그의 권속 일 이 천자와 함께 하였다 또 여덟용왕이 있었으니

2

서가지금 법화경의 한글번역 1천부를
일체제불 보살성중 마치면서 일체회향 하옵나니
최상승의 여법함만 진실되게 우주법계 호법신중 외호하사
세계평화 인류공영 구하옵는 저의발원 안온하게 이뤄지고
부처님의 자비광명 몽과이음 종교화합 대화합국 하루속히 이뤄지고
모든중생 선심결정 시시처처 소멸되어 전생금후 행복충만 섭취되어
법화경의 일승지혜 유수법계 두루하사 각묘법을 두루학게 바로지금 현전하게 하옵소서
인과법에 매이는은 존속하여 유전부정 모든중생 인연따라 지으면서
다겁생래 사경과의 깊고깊은 인연으로 일심으로 발원하며 일체회향 하옵나니

불기 이오오칠년 당가사상자육연봉 사경행자 ○○○ 합장원수

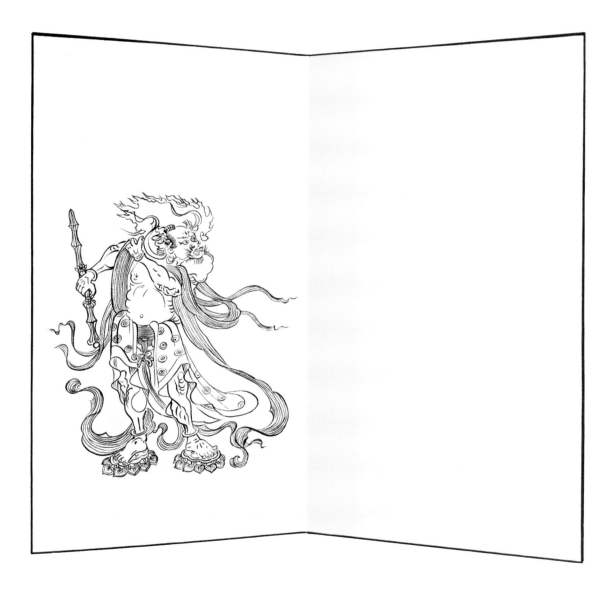

묘법연화경 제二권

三 비유품

그때 사리불이 뛸 듯이 기뻐하며 일어나 합장하고 부처님의 얼굴을 우러러보며 쭈었다 그러나 이제 세존의 이러한 법문을 들으니 마음이 매우 기뻐 미증유를 얻었나이다 왜냐하면 재가 옛적에 부처님을 따라서 이러한 법문을 들을 때 모든 보살이 성불하리라고 수기 받는 것을 보았으나 저희들은 그와 같은 일에 참여하지 못하여 스스로 슬퍼하며 한탄하기를 여래의 한량없는 지견을 잃었다고 하였나이다 세존이시여 저는 항상 숲속이나 나무 밑에서 홀로 앉기도 하고 또는 거닐기도 하면서 매양 이런 생각을 하였나이다 우리들도 법의 성품에 함께 들었는데 어찌하여 여래께서는 소승법으로 제도하시나시는가 하였더니 이것은 저희들의 허물일 뿐 세존의 잘못은 아니었나이다 왜냐하면 만일 우리들로 인하여 말씀하실 때까지 기다려 아뇩다라삼먁삼보리를 성취하였더

라면 반드시 대승으로써 제도되고 또 해탈을 얻었을 것인데 저희들은 방편과 마땅함을 따라 말씀하시는 줄을 알지 못하고 처음에 부처님의 법을 듣고는 곧 믿어서 증득하였다고 생각하고 있었나이다 세존이시여 제가 옛적부터 날이 저물고 밤이 새도록 항상 스스로 책망하였더니 이제 부처님께 듣지 못하던 미증유한 법을 듣고는 모든 의심과 뉘우침을 풀어 몸과 마음이 매우 태평하게 되었사오니 저희들은 오늘에야 부처님의 참된 아들이 되었나이다 부처님께서 설하신 법문을 듣고 거의 하였나이다 세존라서 화생하였으며 모며 불법의 분한을 얻은 줄을 알았나이다 그때 사리불이 이 뜻을 다듭펴려고 게송으로 말하였다 이런 법문 내가 듣고 미증유법 얻었거늘 음고의 심 또한 없나이다 옛날부터 대승법을 잃지 않고 부처말씀 희유하사 번뇌 다시 없게 하니 나도 이미 번뇌없어 걱정 또한 사라지네 산골짜기 숲에서나 수풀속을 찾아가서 앉거나 거닐적에 항상 이일 생각하며 내 스스로 저를 속였는가 저희 또한 불자로써 무루법에 들었거늘 위없는 도 이래세에 연설하지 못할

묘법연화경제삼권

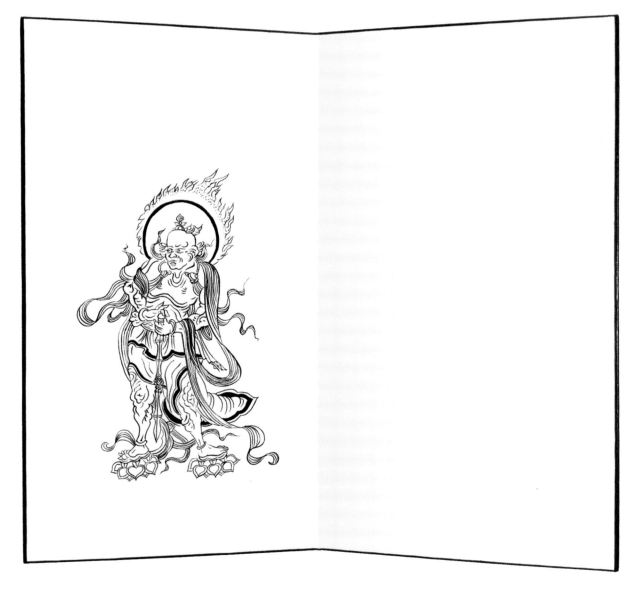

묘법연화경 제三권

五. 약초유품

그때 세존께서는 마하가섭과 여러 큰 제자들에게 말씀하시었다 착하고 착하도다! 가섭아 여래의 진실한 공덕을 네가 잘 말하였느니라 여래는 또한 한량없고 가없는 아승지공덕이 있나니 그것을 너희들이 한량없는 억겁 동안에 설한다 할지라도 다 허망치 못 없느니라 가섭아 마땅히 알아라 여래는 모든 법의 왕이니 설하는 바가 다 허망치 않으니라 일체법에 대하여 지혜의 방편으로 연설하였지만 그 연설한 모든 법은 온갖 것을 아는 일체지에 도달하였느니라 여래는 일체법이 돌아 갈 곳을 관찰하여 알며 일체 중생이 깊은 마음으로 행하는 바를 알고 통달하여 걸림이 없으며 또 모든 지혜를 아주 분명하게 잘 알고 모든 중생에게 일체 지혜를 보이느니라 가섭아 비유하면 삼천대천세계의 산과 내와 골짜기의 땅 위에 나는 모든 초목이나 숲 그리고 약초가 많지마

는 각각 그 이름과 모양이 다르니라 먹구름이 가득히 퍼져 삼천대천세계를 두루 덮고 일시에 큰 비가 고루 내리어 흡족 하면 모든 초목이나 숲이나 약초들의 작은 뿌리 작은 줄기 작은 가지 작은 잎과 중간 뿌리 중간 줄기 중간 가지 중간 잎과 큰 뿌리 큰 줄기 큰 가지 큰 잎이며 여러 우의 크고 작은 것들이 상중하를 따라서 제각기 비를 받느니라 한 구름에서 내리는 비가 그들의 종류와 성질을 따라서 자라고 꽃이 피고 열매를 맺나니 비록 한 땅에서 나는 것이며 한 비로 적시는 것이지마는 여러 가지 풀과 나무가 저마다 차별이 있느니라 가섭아 마땅히 알아라 여래도 그와 같아서 세상에 출현함은 큰 구름이 일어나는 것과 같고 큰 음성으로 온 세계의 하늘과 사람과 아수라에게 두루하는 것은 저 큰 구름이 삼천대천세계에 두루 덮이는 것과 같느니라 여래는 대중 가운데서 말하기를 나는 여래 응공 정변지 명행족 선서 세간해 무상사 조어장부 천인사 불세존이니 제도 하지 못한 이를 제도하며 이해하지 못한 이를 편안케 하며 열반하지 못한 이를 열반케 하느니라 지금 세상이나 오는 세상을 실답게 아노니 나는 일체를 아

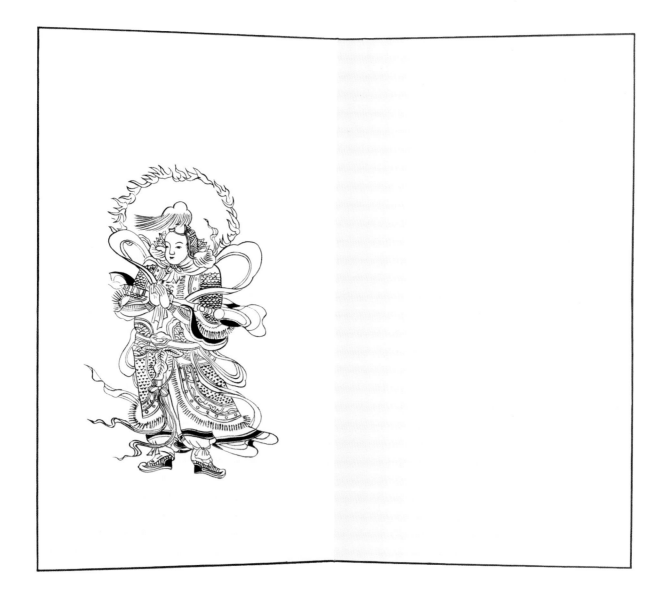

묘법연화경 제四권

八. 오백제자수기품

그때부루나미다라니자는부처님께서이지혜의방편으로마땅함을따라법설하심을듣고또여러제자들에게아뇩다라삼약삼보리를수기하심을듣었으며또지난세상의인연으로말하고있었던일을들었다또한여러부처님은자유로운신통력이있음을듣고미증유를얻어마음청정하고뛸듯이기뻐하며자리에서일어나부처님께머리숙여예배하고한쪽으로물러나부처님의존안을우러러보되눈을잠시도깜박이지않고생각하기를세존께서는매우기특하시고희유하시어세간의여러가지종성을따라방편과지견으로법을설하시어중생들이집착하는곳을떠나게해주시니우리들은그부처님의공덕을말로다할수가없구나오직부처님세존만이우리들의깊은마음속본래의바라는바를아시리라고하였다이때부처님께서는

여러비구들에게말씀하시었다너희들은이부루나미다라니자를보느냐나는항상설법하는사람가운데서그가제일이라칭찬했으며또가지가지고의공덕을찬탄하였느니라부지런히정진하여나의법을받들어도와선설하고四부대중에게보이고가르치며이롭게하고기쁘게하며모두갖추었으므로부처님의바른법을낭랄히같은법행자를크게이익되게하느니라또여래를제하고는그언론의변재를당할이가없느니라너희들은다만부루나미다라니자가나의법만돕고선설한다고생각하지말라또한과거의九십억여러부처님계신데서부처님의바른법을받들어돕고선설할때에도그설법하는사람가운데제일이었느니라또부처님께서설하신빈법에도밝게통달하여四무애지를얻어항상잘피어청정하게법을설하되의혹됨이없으며보살의신통력을다갖추어그수명을따라항상범행을닦았으므로그부처님의세상사람은이는참다운성문이라고다말하였느니라부루나는이런방편으로써한량없는백천중생을이익게하며또한량없는아승지의사람들을교화하여아뇩다

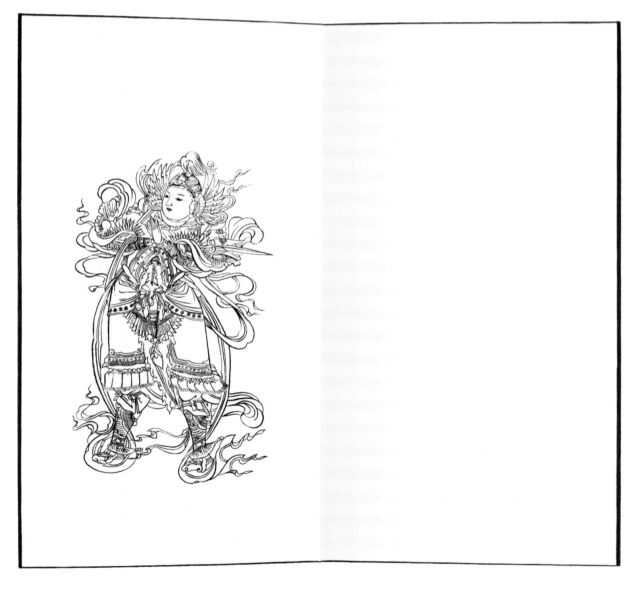

묘법연화경 제五권

一四. 안락행품

그때문수사리법왕자보살마하살이부처님께여쭈었다세존이시여이러러보살은 있기가매우어렵나이다이들은부처님을공경하고순종하므로큰서원을세워뒤에 오는악한세상에이법화경을받아지녀읽고외우니세존이시여이런보살마하살 은뒤에오는악한세상에이경을어떻게설하나이까부처님께서문수사리보살마하살 에게말씀하시었다만일보살마하살이뒤에오는악한세상에이경을설법하려면첫째는보살의행할바와친근할곳에편안히머물러중생 을위하여이경을연설할지니라문수사리여어떤것을보살마하살의행할곳이라하 느냐보살마하살은인욕의지위에머물러부드럽게화순하고선에순종하여포악하지 아니하고마음에놀라지말것이며또다시법에행하는바가없어야하며모든법을실

상과같이관찰하여행하지도말고분별하지도말것이니이것이바로보살마하살이 행할곳이니라그러면보살마하살이친근할곳은국왕과 왕자대신과관리들을친근하지말것이며외도에범지와니건자들과세속의문 필과찬탄하여읊는외서를짓는이와노가야타와역노가야타를친근하지말것이 며또한여러가지흉악한희롱과서로치고겨루는것과위험한기술들의갖가지변덕 스러운장난을친근하지말것이며또는전다라와돼지양닭개등을기르는이와사냥 하고물고기를잡는등의여러가지악업에종사하는이들을친근하지말것이며만일 이런사람이찾아오거든그를위하여설법하되아무것도바라지말것이며또성문을 구하는비구비구니우바새우바이를친근하지말며또한문안하지도말며혹시 밤이거나경행하는곳이나강당에서도함께하지말며그들이찾아오거든근기를 따라설법하되이양을바라지말것이니라또문수사리여또보살마하살은여인에게가 하여욕심의생각을내어설법하지말고또보기를즐겨하지도말며남의집에들어가

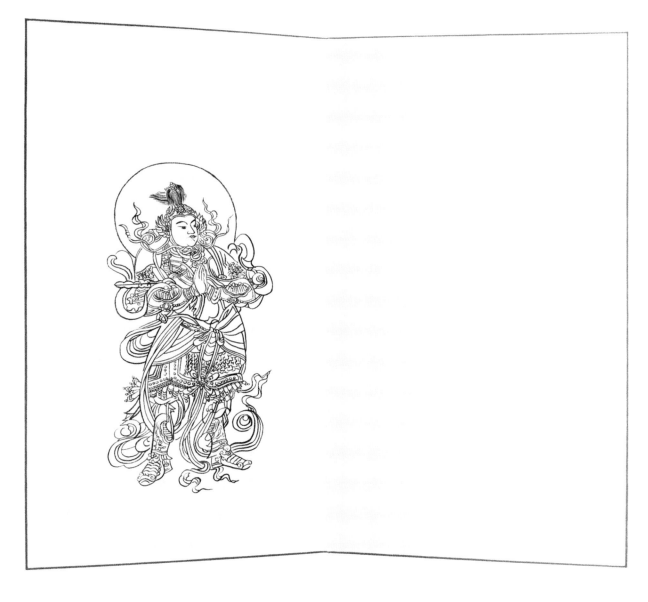

묘법연화경 제六권

一八. 수희공덕품

그때 미륵보살마하살이 부처님께 여쭈었다 세존이시여 만일 어떤 선남자 선녀인이 이 법화경 말씀을 듣고 따라 기뻐한다면 그 얻는 복이 얼마나 되나이까 하고 다시 게송으로 말씀하였다 세존께서 별도한 후의 경전을 받아 듣고 능히 따라 기뻐하면 얻는 복이 얼마니까 그때 부처님께서 미륵보살마하살에게 말씀하시었다 아일다여 여래가 멸도한 후 만일 비구나 우바새 우바이 그리고 지혜있는 이의 어른이거나 어린이가 이 경을 듣고 따라 기뻐하며 법회에서 나와 다른 곳에 있는 이거나 혹은 승방이거나 혹은 한적한 곳이거나 혹은 성읍 촌락 들녘에서나 그들은 바와 같이 부모와 친척과 친한 친구와 지식있는 이를 위하여 설하여서 그 많은 사람들이 듣고 따라 기뻐하며 그들이 또 다른 이들에게 전하여 가르치고 그 가르침을 받은 이들이 듣고 따라 기뻐하

며 또 전하여 가르치며 이렇게 전전하여 제五十까지 이르면 미륵이여 그 五十째의 선남자 선녀인이 따라 기뻐한 공덕을 내 이제 말하리니 너희들은 마땅히 잘 들으라 만일 四百만억 아승지 세계의 六취 四생의 중생인 난생 태생 습생 화생과 모양이 없는 것과 생각이 있는 것과 생각이 없는 것과 비유상과 비무상과 발이 없는 것과 두 발을 가진 것과 네 발을 가진 것과 많은 발을 가진 것 등의 많은 중생에게 어떤 사람이 복을 구하려고 그들이 원하는 바를 따라 오락의 도구를 모두나 누어주되 그 하나하나 중생에게 염부제에 가득한 금은 유리 자거 마노 산호 호박의 여러가지 아름답고 진귀한 보물과 코끼리 말 수레와 七보로 만든 궁전과 누각 등을 주고 이런 시주가 이와 같은 보시를 八十년 동안 하다 마치고는 생각하기를 내가 이 중생에게 오락의 도구를 그들의 뜻에 따라 주었으나 나이가 八十이 지나 머리는 희고 얼굴은 주름이 많으니 오래잖아 죽으리라 내가 그들을 불법으로 교화하리라 하고 곧 그 중생들을 모아 선포하여 법으로 교화하며 가르쳐 보이고 이롭고 기쁘게 하며 일

2 1

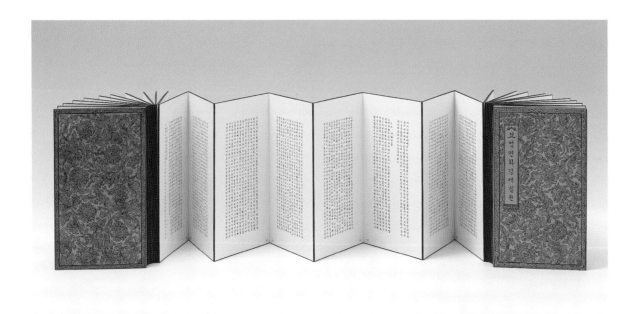

묘법연화경제칠권

김
명
림

너
무
너
무

훌
룽
합
니
다

二
〇
一
四
七
一
六

꽃
물
이
미
경

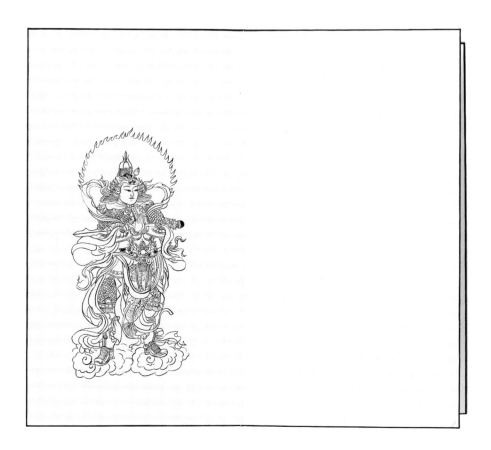

묘법연화경 제ㅇ천

二四 묘음보살품

그때석가모니불께서대인상의육계광명을놓으시고또미간의백호상광명을놓아 동방으로팔만억나유타항하의모래같은여러부처님세계를비추시었으니 이와같은수를지나서한세계가있으니그이름이정광장엄이요그나라에또한부처님이계 시니이름은정화숙왕지여래응공정변지명행족선서세간해무상사조어장부천인사 불세존이며한량없고가없는보살대중들이그부처님을공경하여둘러섰고부처님 께서는이들을위하여설법하시니석가모니불의백호광명이그국토를두루비추시 었다 그때일체정광장엄국토가운데한보살이있으니이름은두루묘음보살이라 많은덕의근본을심어서한량없는백천만억부처님을친근하며매우깊은지혜를성 취하였다 그리고묘당상삼매법화삼매정덕삼매숙왕희삼매무연삼매지인삼매해일

혜종생어언삼매 집일체공덕삼매청정삼매신통유희삼매혜거삼매장엄왕삼매정 광명삼매정장삼매불공삼매일선삼매등의백천만억항하의모래같은여러가지삼 매를얻었다 다음석가모니불의광명이그몸에비치니곧정화숙왕지불에게여쭈었으새 존이시여제가사바세계에가서석가모니불께배친근하고공양하며문수 사리법왕자보살과약왕보살과용시보살과장엄왕보살과약상보살을보려하나이다 그때정화숙왕지불께서묘음보살에게말씀하시었다 너는이국토를가벼이여기 너는저국토를가벼이여겨하열하다고생각하지말라 선남자야저사바세계는높 은곳과낮은곳이고르지않아흙과돌과여러산이있고더러움이충만하며부 처님의몸은아주작으나여러보살들도모양이또한작으니너의몸은四만 二천유순이요나의몸은六십팔만유순이니라 너의몸은제일단정하고백천만의복 이구족하고광명이특수하니라 그러니너는저세계에가서국토를가벼이하거나또는 부처님과보살들을하열하다고생각하지말라 묘음보살이그부처님께여쭈었다 세

래수같은한량없고가없는보살이백천만억다라니를얻었으며삼천대천세계의 티끌같은많은보살은보현의도를갖추었으며또한부처님께서이법화경을설하실 때보현등의많은보살과사리불등의많은성문그리고여러하늘용과사람인듯하 니 듯한것등의모든대중들이모두크게환희하여부처님의말씀을받아가지고예배하 고물러갔다

재가 지금 법화경의 한글번역 7천부를 원만 사성 마치면서

일체 제불 보살성중 자비로써 살펴시고 무주 법계 두무하신 초법신중 외 호하사

최상승의 여법한만 진실되게 추구하는 저의 발원 원만하게 이뤄지게 하옵소서

세계평화 인류공영 국가안녹 공교화합 대한민국 평화통일 하루속히 이뤄지고

부처님의 자비광명 몸과마음 가득하사 전쟁종식 무병장수 행복총만 성취되며

모든중생 군심적정 시시처처 소멸되어 지상극락 바로지금 천전하게 하옵소서

법화경의 일승지혜 우주법계 두루하사 맑고밝은 투명한업 인연따라 지으면서

인과법에 매이잖는 무생계인 증득하여 유정무정 모든중생 외안언덕 가사이다

다겁생래 사경과의 깊고깊은 인연으로 원심으로 발원하며 일체회향 하옵니다

불기이오칠년 단기사삼사칠년 세해맞으며 사경행자 보원화 김명임 오주

120

묘법연화경
관세음보문품
우리말음역

이시무진의보살
즉종좌기편단우
견합장향불이작
시언세존관세음
보살이하인연명
의보살선남자약
피세음불고무진
유무량백천만억
중생수제고뇌문
시관세음보살일
심칭명관세음보
살즉시관기음성
개득해탈약유지
시관세음보살명
지설입대화화불
능소유시보살위
신력고약위대수
소표칭기명효즉
득천처약유백천
만억중생위금
온유리자거마노
산호호박진주등
보입어대해가사
흑풍취기선방호

Section 4

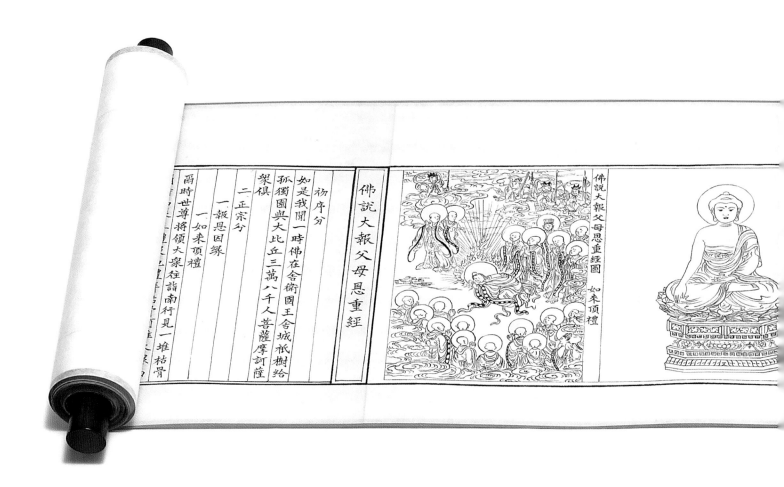

佛說大報父母恩重經圖 如來頂禮

佛說大報父母恩重經

初序分

如是我聞一時佛在舍衛國王舍城祇樹給

孤獨園與大比丘三萬八千人菩薩摩訶薩

眾俱

二正宗分

一報恩因緣

一如來頂禮

爾時世尊將領大眾往詣南行見一堆枯骨

황지묵서 〈부모은중경〉, 권자본(~p.127)

佛說大報父母恩重経

佛說大報父母恩重經圖　如來頂禮

佛說大報父母恩重經

初序分

如是我聞一時佛在舍衛國王舍城祇樹給
孤獨園與大比丘三萬八千人菩薩摩訶薩
架俱

二正宗分

一如來頂禮

爾時世尊將領大眾往詣南行見一堆枯骨
爾時如來五體投地禮拜枯骨阿難大眾白
佛言世尊如來是三界大師四生慈父眾人
歸敬云何禮拜枯骨

二佛認宿世

佛告阿難汝雖是吾上足弟子出家深遠知
事未廣此一堆枯骨或是我前世翁祖累世
爺孃吾今頂禮

三二分問答

佛告阿難汝將此一堆枯骨今作二分若是
男子骨將白了又重若是女人骨黑了又
輕阿難白佛言世尊男人在世衫帶靴帽裝
束即知是男兒之身女人在世濃塗赤臙
脂蘭麝裝裹即知是女流之身如今死後白
骨一般教弟子如何認得

佛告阿難若是男人在世之時入於伽藍聽
講誦經禮拜三寶念佛名字所以骨重白
又重女人在世恣情婬欲生男養女一迴生
箇孩兒以骨頭黑了又輕阿難聞語痛割於
心垂淚悲泣白佛言世尊母恩德者云何報
答

間歌又今更入地獄中頭戴火盆鐵車分裂
腸肚骨肉焦爛縱橫一日之中千生萬死受
如是苦皆因前身五逆不孝故獲斯罪

三上界快樂

爾時大眾聞佛兩說父母恩德垂淚悲泣告
於如來我等今者云何報得父母深恩佛告
弟子欲得報恩為於父母重興經典是真報
得父母恩也能造一卷得見一佛能造十卷
見千佛能造百卷得見百佛能造千卷得
力故是諸佛能造萬卷得見萬佛緣此人造經
生天上受諸快樂永離地獄苦

三派通今

一八部誓願

爾時大眾阿修羅迦樓羅緊那羅摩睺羅伽
人非人等天龍夜叉乾闥婆及諸小王轉輪
聖王是諸大眾聞佛兩說各發願言我等盡
未來際寧碎此身猶如微塵經百千劫誓不
違於如來聖教寧以鐵鉤拔出其舌長百
由旬鐵犁耕之血流成河誓不違於如來聖
教寧以百千刀輪於自身中左右出入誓不
違於如來聖教寧以鐵網周匝纏身經百千
劫誓不違於如來聖教寧以剉碓斬碎其身
百千萬斷皮肉勵骨悉皆零落經百千劫終
不違於如來聖教

二佛示經名

爾時阿難白佛言世尊此經當何名之云何
奉持佛告阿難此經名為大報父母恩重經
是名字汝當奉持

三人天奉持

爾時大眾天人阿修羅等聞佛兩說皆大歡
喜信受奉行作禮而退

佛說大報父母恩重經

我今發願盡未來　所成經典不壞壞
假使三災破大千　此經與空不散破
若有眾生於此經　見佛圓法敬舍利
發菩提心不退轉　修善賢因速成佛

佛紀二五五五年八月　金明州頌音恭書

二歷陳恩愛

一彌月劬勞

佛告阿難汝今諦聽吾今為汝分別解
說阿孃懷于十月之中極是辛苦
阿孃一箇月懷胎恰如草頭上珠保朝不保
暮早晨鼎將來午時消散去阿孃兩箇月懷
胎恰如撲落凝蘇阿孃三箇月懷胎恰如疑
血阿孃四箇月懷胎漸作人形阿孃五箇月
懷胎在孃腹中生五胞何者為五胞頭為
一胞兩肘兩膝為五胞阿孃六箇月
懷胎被兒在孃腹開眼何者名為六精
眼為一精耳為二精鼻為三精口是四精舌
是五精意為六精阿孃七箇月懷胎兒在
孃腹中生三百六十骨節八萬四千毛孔阿
孃八箇月懷胎猜生其意智長其九竅阿孃九
箇月懷胎兒孃腹中螺食桃梨蒜菓
推自撲身毛孔中蠕身九竅不通阿孃九
乃蘸高聲唱言苦哉苦哉痛我我今
者深是罪人從來未曾冥若夜進今悟知非
心膽俱碎惟願世尊哀愍救拔云何報得父
母深恩

二投喻八種

爾時如來即以八種深重梵音告諸大眾汝
等當知吾今為汝分別解說假使有人左肩
擔父右肩擔母研皮至骨骨穿至髓遶須彌
山經百千匝猶不能報父母深恩假使有人
飢遇饉劫為於爺孃盡其己身擘割碎壞猶
如微塵經百千劫猶不能報父母深恩假使
有人手執利刀為於爺孃剜其眼睛獻於如
來經百千劫猶不能報父母深恩假使有人
為於爺孃亦以利刀割其心肝血流遍地不
辭痛苦經百千劫猶不能報父母深恩假使
有人為於爺孃百千刀輪於自身中左右出
入經百千劫猶不能報父母深恩假使有人
為於爺孃身掛身燈供養如來經百千劫猶
不能報父母深恩假使有人為於爺孃打骨
出髓經百千劫假使有人為於爺孃吞熱鐵
報父母深恩假使有人為於爺孃吞熱鐵九
經百千劫遍身焦爛猶不能報父母深恩

四果報顯應

一啟懺修

爾時大眾聞佛所說父母恩德重波悲泣白
佛言世尊我等今者深是罪人云何報得父
母深恩佛告弟子欲得報恩為於父母書寫
此經為於父母讀誦此經為於父母懺悔罪
愆為於父母供養三寶為於父母受持齋戒
為於父母布施修福若能如是則名為孝順
之子不作此行是地獄人

二阿鼻墮苦

佛告阿難不孝之人身壞命終墮阿鼻無間
地獄此大地獄縱廣八萬由旬四面鐵城周
匝羅網其地赤鐵盛火洞然猛烈炎爐雷奔

是名忍辱波羅蜜仁以古沒菩利女...

歌利王割截身體我於爾時無我相無人相

無衆生相无壽者相何以故我於往昔節節

支解時若有我相人相衆生相壽者相應生

瞋恨須菩提又念過去於五百世作忍辱仙

人於尒所世無我相無人相無衆生相无壽

者相是故須菩提菩薩應離一切相發阿耨

多羅三藐三菩提心不應住色生心不應住

聲香味觸法生心應生無所住心若心有住

即為非住是故佛說菩薩心不應住色布施

須菩提菩薩為利益一切衆生故應如是布

施如来說一切諸相即是非相又說一切衆

生即非衆生須菩提如来是真語者實語者

如語者不誑語者不異語者須菩提如来所

得法此法无實無虛須菩提若菩薩心住於

法而行布施如人入闇即無所見若菩薩心

不住法而行布施如人有目日光明照見種

種色須菩提當来之世若有善男子善女人

백지묵서 〈금강반야바라밀경〉, 절첩본, 34.5×13.0cm×64절면

八　金剛般若波羅蜜經

至受持四句偈等為他人說其福甚多

離相寂滅分第十四

爾時須菩提聞說是經深解義趣涕淚悲泣

而白佛言希有世尊佛說如是甚深經典我

從昔來所得慧眼未曾得聞如是之經世尊

若復有人得聞是經信心清淨即生實相當

知是人成就第一希有功德世尊是實相者

即是非相是故如來說名實相世尊我今得

聞如是經典信解受持不足為難若當來世

後五百歲其有眾生得聞是經信解受持是

人即為第一希有何以故此人無我相人

相無眾生相无壽者相所以者何我相即是

非相人相眾生相壽者相即是非相何以故

離一切諸相即名諸佛佛告須菩提如是

是若復有人得聞是經不驚不怖不畏當知

是人甚為希有何以故須菩提如來說第一

波羅蜜即非第一波羅蜜是名第一波羅蜜

法實菩長與普眼　無厭足王大光王
不動優婆遍行外　優婆羅華長者人
婆施羅船無上勝　獅子頻伸婆須密
毘瑟胝羅居士人　觀自在尊與正趣
大天安住主地神　婆珊婆演主夜神
普德淨光主夜神　喜目觀察衆生神
普救衆生妙德神　開敷樹花主夜神
守護一切主夜神　寂靜音海主夜神
大願精進力救護　妙德圓滿羅婆女
摩耶夫人天主光　遍友童子衆藝覺
賢勝堅固解脱長　妙月長者無勝軍
最寂靜婆羅門者　德生童子有德女
弥勒菩薩文殊等　普賢菩薩微塵衆
於此法會雲集來　常隨毘盧遮那佛
於蓮華藏世界海　造化莊嚴大法輪
十方虛空諸世界　亦復如是常説法
六六六四及與三　一十一一亦復一
世主妙嚴如來相　普賢三昧世界成
華藏世界盧舍那　如來名號四聖諦
光明覺品問明品　淨行賢首須弥頂
須弥頂上偈讃品　菩薩十住梵行品
發心功德明法品　佛昇夜摩天宮品
夜摩天宮偈讃品　十行品與無盡藏
佛昇兜率天宮品　兜率天宮偈讃品
十迴向及十地品　十定十通十忍品
阿僧祇品與壽量　菩薩住處佛不思
如來十身相海品　如來隨好功德品
普賢行及如來品　離世間品入法界
是為十萬偈頌經　三十九品圓滿教
諷誦此經信受持　初發心時便正覺
安坐如是國土海　是名毘盧遮那佛

華嚴經略纂偈

金明琳茶書

백지묵서 〈화엄경약찬게〉, 21×80cm

華嚴經畧纂偈

大方廣佛華嚴經　龍樹菩薩畧纂偈
南無華藏世界海　毘盧遮那真法身
現在說法盧舍那　釋迦牟尼諸如來
過去現在未來世　十方一切諸大聖
根本華嚴轉法輪　海印三昧勢力故
普賢菩薩諸大眾　執金剛神身眾神
足行神眾道場神　主城神眾主地神
主山神眾主林神　主藥神眾主稼神
主河神眾主海神　主水神眾主火神
主風神眾主空神　主方神眾主夜神
主晝神眾阿修羅　迦樓羅王緊那羅
摩睺羅伽夜叉王　諸大龍王鳩槃茶
乾闥婆王月天子　日天子眾忉利天
夜摩天王兜率天　化樂天王他化天
大梵天王光音天　遍淨天王廣果天
大自在王不可說　普賢文殊大菩薩
法慧功德金剛幢　金剛藏及金剛慧
光焰幢及須彌幢　大德聲聞舍利子
及與比丘海覺等　優婆塞長優婆夷
善財童子童男女　其數無量不可說
善財童子善知識　文殊舍利最第一
德雲海雲善住僧　彌伽解脫與海幢

귀여워 사랑하심 영원히 변치않아

단것은 모두 모아 아기를 먹이시고

쓴것만 드시어도 그 얼굴 밝으시네

사랑이 깊으시니 돌보심 밤낮없고

은혜가 깊으심에 차라리 서러우나

어머니 일편단심 아기 배불리고자

며칠을 굶으신들 그 어찌 마다하랴

다섯째, 마른자리에 뉘어주신 은혜

어머니 당신몸은 수백번 젖더라도

아기는 어느때나 마른데 누이시고

두젖을 먹이시어 아기 배불린 뒤에

고운옷 소매로는 찬바람 가리시네

아기를 돌보느라 단잠을 설치셔도

아기의 재롱으로 기쁨을 삼으시니

아기만 편하다면 무엇을 사양하리

당신의 고달픔은 생각도 하지않네

여섯째, 젖을 먹여 길러주신 은혜

어머님 크신은혜 땅에다 견주리까

아버님 높은은덕 하늘에 비기리까

높고 큰 부모은공 천지와 같사오니

자식을 사랑하는 부모맘 다를손가

눈과 코 없더라도 개의치 아니하고

손과 발 절더라도 싫은 맘 내지않아

배갈라 낳은자식 병신이 더 귀여워

온종일 사랑해도 정성은 끝이없네

지난날 당신얼굴 꽃보다 고왔었고

일곱째, 더러운 것을 씻어주신 은혜

옥같이 아름다운 자태를 뽐냈으며

예쁘던 눈썹에는 버들잎 부끄럽고

두볼의 붉은빛엔 연꽃도 수줍었네

은혜가 깊을수록 모습은 여위었고

기저귀 빠느라고 손발이 거칠어도

정성을 다하여서 아들딸 기른후에

비로소 어머님은 매무새 추스르네

여덟째, 먼길 떠나면 염려해 주신은혜

죽어서 이별함도 잊을길 없지마는

백지묵서 〈부모은중경 십계찬송〉, 권자본, 27×173cm

불설대보부모은중경

정종분

제이장. 갖가지은혜를 보이심

제이절. 열게송으로 찬탄하심

🌸

첫째. 잉태하여 지켜주신은혜

여러겁 내려오며
인연이 깊고깊어
금생에 다시와서
모태에 의탁했네
달수가 차가면서
오장이 생기었고
일곱달 이르러에는
육정이 완성되네
육신은 둔해져서
산같이 무거웁고
거니는 그때마다
찬바람겁이나니
비단옷 입어보실
생각도 하지않고
머리맡 밀거울에는
먼지만 자욱하네

둘째. 낳으실때 고통받으신은혜

뱃속에 아기배어
열달이 다가오고
어려운 해산일이
가까이 다가옴에
나날이 기운없어
큰병든 사람같고
어제도 오늘에도
정신이 흐리도다
두렵고 겁난마음
기억도 할수없고
시름에 겨운마음
옷깃을 적시나니
근심의 눈물만이
친척께 말하기를
죽음이 닥쳐올까
두려울 뿐입니다

셋째. 아기낳고 근심잊으신은혜

어지신 어머님이
이내몸 낳으실때
오장과 육부까지
찢기고 여이는듯
정신이 혼미하고
몸마저 무거우며
홀린피 너무많아
도수장 같아도
아기가 건강하단
위료말 들으시면
반갑고 기쁜마음
비할데 없건마는
기쁨이 지난뒤엔
슬픔이 다시일며
산후의 괴로움이
가장을에 운다네

살아서 헤어짐은
상심이 더욱커서
자식이 집을떠나
타관에 가게되면
어버이 그마음도
자식을 따라가네
그마음 밤낮으로
자식을 생각하여
흐르는 두눈물이
천줄기 만줄기요
원숭이 자식사랑
창자를 끊어내나
어버이 자식사랑
그보다 더하여라

아홉째. 자식위해 궂은일하신은혜

어버이 크신은혜
강산에 비길건가
깊으신 그은혜를
어떻게 갚사오리
자식의 온갖고생
대신키 소원이요
자식이 괴로우면
부모맘 편치않네
아들딸 먼길을떠나
밤이면 추울세라
자식이 잠시라도
낮이면 주릴세라
어버이 근심걱정
수고를 하게되면
어버이 근심걱정
쓰리고 애닯도다

열째. 끝없이 사랑해주신은혜

어버이 그은혜는
깊고도 무거울사
자식을 생각는맘
잠시들 쉬오리까
섰거나 앉았거나
마음은 안떠나고
멀거나 가깝거나
생각은 따라가네
늙으신 부모나이
백살이 되어서도
여든된 자식들을
행여나 걱정하니
어버이 깊은은덕
언제나 끝이날까
이목숨 다한뒤에
비로소 다하려나

원컨대 이사성의 공덕이
일체세간에 두루미치어
나와더불어 모든중생미
다함께 성불하여지이다

불기 이오삼년 유원 김명림 분향심서

金剛般若波羅蜜經

姚秦三藏沙門鳩摩羅什奉　詔譯

法會因由分第一

如是我聞一時佛在舍衛國祇樹給孤獨園
與大比丘眾千二百五十人俱爾時世尊食
時著衣持鉢入舍衛大城乞食於其城中次
第乞已還至本處飯食訖收衣鉢洗足已敷
座而坐

善現起請分第二

백지묵서 〈금강반야바라밀경〉, 선장, 32.6×22.2cm×38쪽 (~p.137)

金剛般若波羅蜜經

135

今世人輕賤故先世罪業即為消滅當得阿
耨多羅三藐三菩提須菩提我念過去無量
阿僧祇劫於然燈佛前得值八百四千萬億
那由他諸佛悉皆供養承事無空過者若復
有人於後末世能受持讀誦此經所得功德
於我所供養諸佛功德百分不及一千萬億
分乃至算數譬喻所不能及須菩提若善男
子善女人於後末世有受持讀誦此經所得
功德我若具說者或有人聞心即狂亂狐疑
不信須菩提當知是經義不可思議果報亦

不可思議

究竟無我分第十七

爾時須菩提白佛言世尊善男子善女人發
阿耨多羅三藐三菩提心云何應住云何降
伏其心佛告須菩提善男子善女人發阿
耨多羅三藐三菩提心者當生如是心我應
滅度一切眾生滅度一切眾生已而無有一
眾生實滅度者何以故須菩提若菩薩有我
相人相眾生相壽者相即非菩薩所以者何
須菩提實無有法發阿耨多羅三藐三菩提

一切有為法　如夢幻泡影　如露亦如電應作如是觀

佛說是經已長老須菩提及諸比丘比丘尼

優婆塞優婆夷一切世間天人阿修羅聞佛

所說皆大歡喜信受奉行

金剛般若波羅蜜經

般若無盡藏真言

納謨薄伽伐帝鉢唎若波羅蜜多曳怛姪佺

唵紇唎地唎室唎戍嚕知三蜜㮚知佛社曳

莎詞

金剛心真言

唵烏倫尼娑婆訶

補闕真言

唵呼嚧呼嚧社野穆契莎訶

我今誓願盡未來　所成經典不爛壞

假使三災破大千　此經與空不散破

若有眾生於此經　見佛聞經敬舍利

發菩提心不退轉　證般若智速成佛

佛紀二五五四年二月施仁行金明琳頌音謹書

天符經

三	三	一	盡	一	一		
大	天	三	本	始	始		
三	二	一	天	無	無		
合	三	積	一	一	始		
六	地	十	一	析	一		
生	二	鉅	地	三	析		
七	三	無	一	極	三		
八	人	匱	二	無	極		
九	二	化	人	人	無		

황지묵서 〈천부경·삼성기〉, 권자본

황지주묵 〈묘법연화경 관세음보살보문품(관음경)〉, 권자본, 7.7×300cm

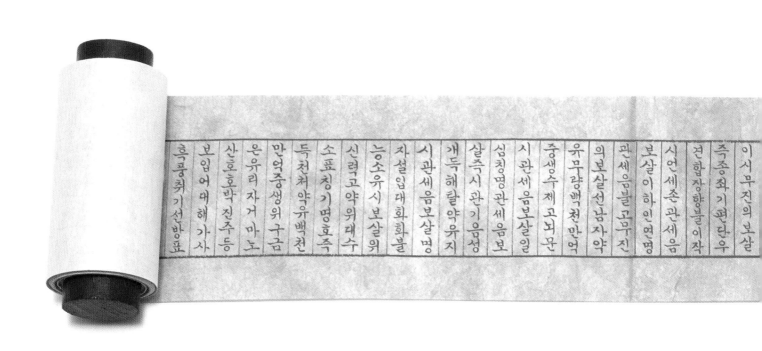

佛說大報父母恩重經
佛說大報父母恩重經圖　如來頂禮

初序分
如是我聞一時佛在舍衛國王舍城祇樹給
孤獨園與大比丘三萬八千人菩薩摩訶薩
衆俱
二正宗分
一報恩因緣
一如來頂禮
爾時世尊將領大衆往詣南行見一堆枯骨
佛告世尊如來五體投地禮拜枯骨阿難白
佛言如來是三界大師四生慈父大衆人
邪敬法阿禮拜枯骨
佛告阿難此一堆枯骨或是我前世骨

是名字汝當奉持
三人天奉持
爾時大衆天人阿修羅等聞佛所說皆大歡
喜信受奉行作禮而退

佛說大報父母恩重經

我今擔願盡未来　所成経典不爛壞
假使三災破大千　此経與空不散破
若有衆生於此経　見佛聞法散舍利
發菩提心不退轉　修普賢因速成佛

佛紀二五五五年七月　金明琳頓首恭書

백지묵서 〈부모은중경〉, 권자본, 27.3×349cm

佛告阿難不孝之人身壞命終墮阿鼻無間
地獄此大地獄縱廣八萬由旬四面鐵城周
廻羅網其地赤鐵盛火洞然猛烈炎爐雷奔
電爍洋銅鐵汁流灌罪人鐵蛇銅狗恒吐烟
炎燻燒煮脂膏燋燃苦痛哀哉難堪難忍
鐵鎗鐵串鐵鎚鐵戟劍刀刀輪如雨如雲空
中而下或斬或刺苦罰罪人歷劫受殃無時
間歇又令更入地獄中頭戴火盆鐵車分裂
腸肚骨肉燋爛縱橫一日之中千生萬死受
如是苦皆因前身五逆不孝故獲斯罪

三 上界快樂

爾時大眾聞佛所說父母恩德垂淚悲泣告
於如来我等今者云何報得父母深恩佛告
弟子欲得報恩為於父母重興經典是真報
得父母恩也能造一卷得見一佛能造十卷
得見十佛能造百卷得見百佛能造千卷得
見千佛能造萬卷得見萬佛緣此等人造經
力故是諸佛等常来擁護令便其人父母得
生天上受諸快樂永離地獄苦

三 流通分

一 八部誓願

爾時大眾阿修羅迦樓羅緊那羅摩睺羅伽
人非人等天龍夜叉乾闥婆及諸小王轉輪
聖王是諸大眾聞佛所說各發願言我等盡
未来際寧碎此身猶如微塵經百千劫誓不
違於如来聖教寧以鐵犁耕之血流成河經
由旬鐵犁於百千劫誓不違於如来聖
教寧以百千刀輪於自身中左右出入擔不
違於如来聖教寧以鐵網周匝纏身經百千
劫誓不違於如来聖教寧以剉碓斬碎其身
百千萬斷皮肉骨悉皆零落經百千劫終
不違於如来聖教

二 佛示經名

화엄경 정행품

백지묵서 〈대방광불화엄경 정행품〉, 선장, 31.6×23cm×78쪽(~p.147)

지수보살이 문수보살에게 물었다

불자여 보살이 어떻게 허물없는 몸과

말과 뜻의 업을 얻으며 어떻게 해롭지

않은 몸과 말과 뜻의 업을 얻으며 어떻

게 깨뜨릴수없는 몸과 말과 뜻의 업을

얻으며 어떻게 불퇴전의 몸과 말과 뜻

을 얻으며 어떻게 청정한 몸과 말과 뜻

의 업을 얻습니까

문수보살이 지수보살에게 말했다

보살이 마음을 잘 쓰면 온갖 뛰어나고

또한 공덕을 얻어 모든 부처님의 법에

마음이 걸리지 않을 것이나 과거 현재

미래의 여러 부처님도에 머물며 중생

을 따라 머물러 항상 버리지 않을 것이

며 모든 법의 으뜸과 같이 되어 통달하며

모든 악을 끊고 모든 선을 두루 갖추며

보현보살처럼 색과 상이 제일이고 모

든 행원을 다 갖추게 되며 모든 법에 자

재하여 중생들의 제이의 스승이 될 것

이라

어떻게 마음을 써야 모든 뛰어나고

또한 공덕을 얻을수있는가

보살이 집에 있을 때에는

이와 같이 원하라

부모를 효성으로 심길때에는

그 핍박을 면하여지이다

중생들이 집의 성실이 공함을 알아

이와 같이 원하라

중생들이 부처님을 잘 섬기어

모든 것을 보호하고 기를지어다

관법을 닦을 때에는

이와 같이 원하라

중생들이 실제의 이치를 보고

어긋남과 다툼이 없어지이다

버의를 입을 때에는

이와 같이 원하라

중생들이 모든 선근을 입고

부끄러움을 갖추어지이다

옷을 입고 띠를 맬 때에는

이와 같이 원하라

중생들이 선근을 잘 살피고 단속하여

흩어지거나 잃지 않게 하여지이다

손으로 칫솔을 잡을 때에는

이와 같이 원하라

중생들이 다 묘법을 얻어

끝까지 청정하여지이다

경전을 읽을 때에는
이와 같이 원하라

중생들이 부처님의 말씀에 따라
모두 기억하고 잇지 말아지이다

부처님을 친견하게 될 때에는
이와 같이 원하라

중생들이 장애 없는 눈을 얻어
모든 부처님을 친견하여지이다

발을 씻을 때에는
이와 같이 원하라

중생들이 신족통을 갖추어
다님에 걸림이 없어지이다

누워서 잘 때에는
이와 같이 원하라

중생들의 신체가 안락하고
마음이 흔들리지 말아지이다

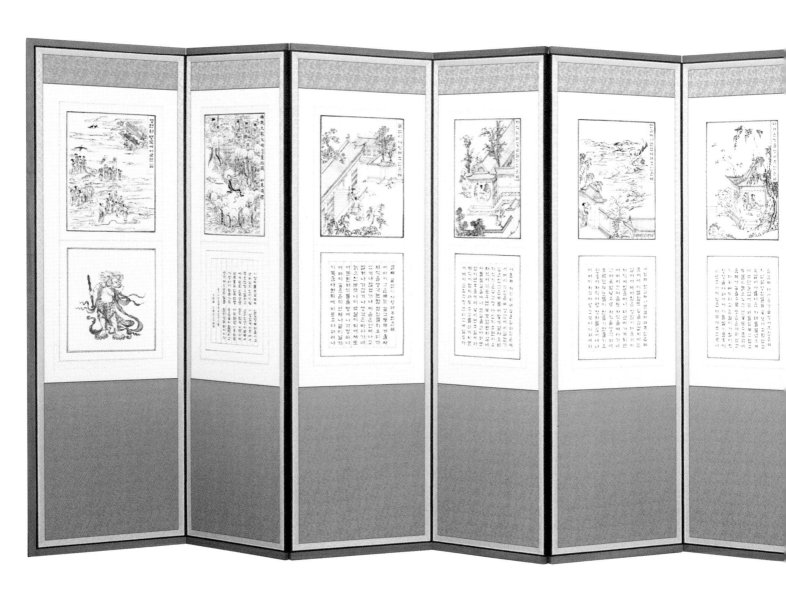

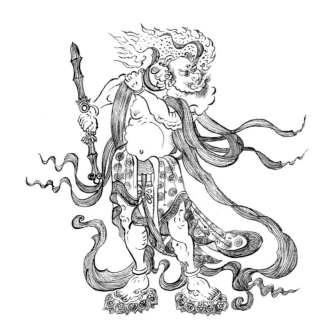

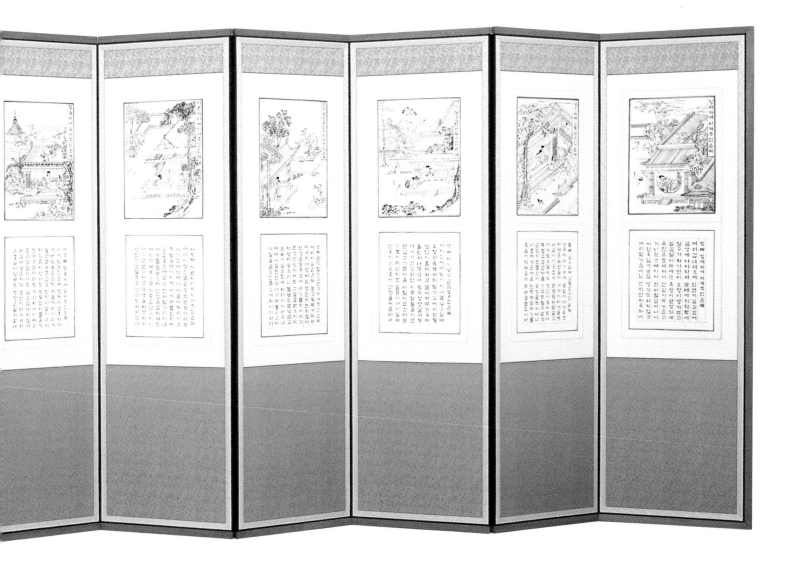

백지묵서 〈부모은중경 십게찬송〉, 12곡병

세상을 참되게 만드는 오피니언 리더들의 글과 이야기

참좋은이들21

이원범 (사)3·1 운동기념사업회 이사장
"3·1정신으로 신 한국의 미래 개척하자"

"탈북자 북송 중단 촉구, 정치권 온 국민 나서야"
'탈북자의 수호천사' 박선영 자유선진당의원

"사경 수행 중에 얻은 법열(法悅)!
나의 삶을 밝히고 가운(家運)을 열어주었다."

제9회 서예문화대전 최우수상 수상
김명림 사경작가

2012 03

등록 서울라10496 2012년 2월 25일 발행 통권 제85호 도서출판 꿈꾸는 생명나무 서울 은평구 갈현 2동 303-18 값 8,000원

9 771739 041909
ISSN 1739-0419

"사경 수행 중에 얻은 법열(法悅) 나의 삶을 밝히고 가운(家運)을 열어주었다"

제9회 서예문화대전 최우수상 수상

김명림 사경 작가 개인전

3. 20 ~ 26, 예술의전당 서예박물관

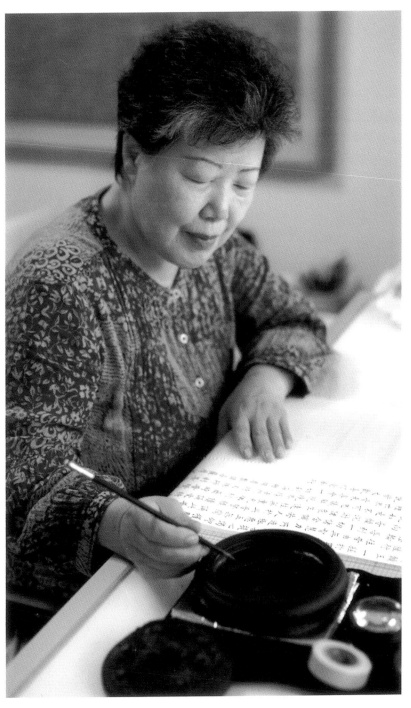

고려대장경의 초간본인 초조대장경 사성 1000년과 부처님 오신 날을 기념하여 2010년 5월 15~20일 예술의 전당 서울서예박물관에서 '三淸 三無 수행의 예술적 승화, 寫經-그 영롱한 법사리전'이란 주제로 한국사경연구회(회장 외길 김경호)가 개최한 제5회 회원전. 당시 이 전시회는 전통사경 계승 작품과 현대사경 창작품, 그리고 이웃 종교의 경전을 다룬 작품까지 두루 망라되어 그야말로 한국사경의 향후 방향성을 제시했다는 평가를 받았다. 전시회 오픈식에서 안휘준 서울대 명예교수의 축사, 박상국 한국문화유산연구원장의 격려사에 이어 인사말을 하는 김경호 회장을 처음으로 만날 수 있었다. '국보'라고 할만한 전통사경의 개척자요 일인자 김 회장과 그의 제자들이 출품한 작품을 보면서 기자는 비로소 처음으로 사경에 대해 외경(畏敬)의 느낌을 갖게 되었다.

그녀는 관세음보살

바로 그 전시장에서 김명림 작가와 작품들, 그리고 전시회를 축하하기 위해 나온 그녀의 남편과 아들 딸, 손자녀를 만났다. 기자의 눈에는 김 작가가 인고의 수행속에 탄생시킨 작품과 어머니와 아내로서 지극정성으로 섬겨온 가족이 조화를 이루

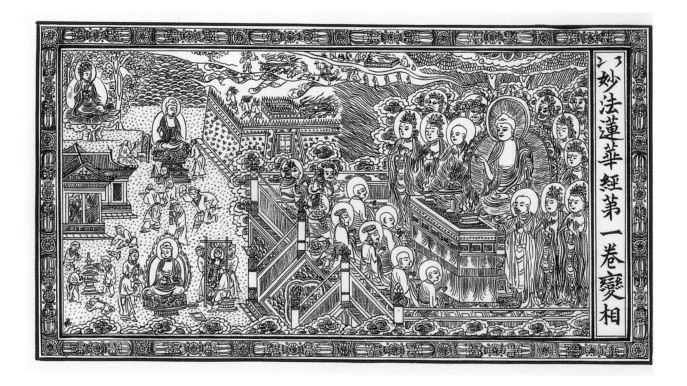

며 동일시(同一視)의 대상으로 다가왔다. 그때 기자는 같은 아파트에 사는 도반 목진형 작가가 "그녀는 관세음보살"이라고 한 말과 더불어 한국 어머니의 전형으로서 신사임당의 상(像)을 떠올리며 김 작가를 마음에 새겨두었다.

며칠 전 한국사경연구회 카페(http://cafe.daum.net/sakyoung)를 통해 김 작가에 대한 소식을 접할 수 있었다. 김 작가가 제9회 서예문화대전에서 '대방광불화엄경보현행원품' 으로 최우수상을 수상하게 되었고, 시상식이 있는 3월 20일부터 첫 사경작품 개인전을 예술의 전당에서 갖게 된다는 반가운 소식이었다. 이번에야말로 김 작가의 삶과 예술에 대한 이야기를 들어볼 절호의 기회라고 여겨졌다.

"그저 부끄러울 뿐입니다." 소감을 묻자 김 작가의 답변

이 짧게 돌아왔다. 그리고는 살아계실 때 잘해드리지 못한 부모님이 생각난다며 불자였던 어머니께서 사경 작품을 보셨다면 기뻐하셨을 것이라고 덧붙였다. 겸손과 하심(下心)이 몸에 밴 김 작가의 얼굴에서 지난 날의 세월이 느껴진다. 온갖 시련속에서도 나라경제 발전에 기여해온 남편과 국가 사회에 기여하고 있는 올곧은 인재로 삼남매를 키워오면서 그녀는 자신만의 수행의 길을 걸으며 내공을 쌓아왔다.

불법공부의 인연을 따라

김 작가가 두툼하게 묶은 책 한 권을 내보인다. 20여년 전, 사경예술을 정식으로 배우기도 전에 남편을 기다리며 혹은 공부하는 자녀들 곁에서 틈틈이 썼다는 '묘법연화경(妙法蓮華經)' 이다. 하마터면 흩어져 없어지고

제5회 한국사경연구회 회원전에서 가족과 함께

2010년 5월 예술의 전당에서 열린 제5회 한국사경연구회 회원전에서.
왼쪽부터 박상국 원장, 이태녕 박사, 김경호 회장, 안휘준 박사, 나정환 선생

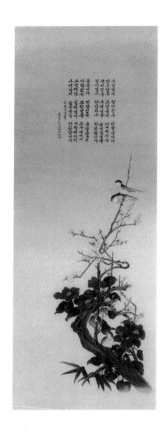

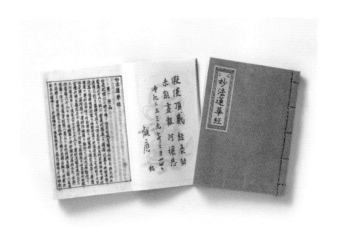

松下問童子言師採藥去
只在此山中雲深不知處

辛丑梧秋

梨花女高三年

金明琳

말았을 것을 외길 선생의 조언대로 묶어놓고 보니 그야말로 삶이 담긴 아름다운 책 한 권이 된 것이다. 그런데 그 필체가 예사롭지 않다. 이러한 실력이 어떻게 발현된 것인가 알아보니 이미 여고 시절에 그 바탕이 마련되어 있었던 것이다. 이화여고 3학년 때 쓴 '松下問童子言師採藥去 只在此山中雲深不知處'란 글이 참으로 반듯하다.(이 작품은 지난 해 봄 김 작가 아버님의 비서였던 분이 유품을 정리하다가 찾아내 전해주었다고 한다.)

이러한 서예에 대한 기본 소양이 때가 되어 불법(佛法)을 공부하게 되면서 자연스레 사경으로 발전한 것이다. 사실 김 작가는 미션 중고등학교를 다니면서 채플에 참석했고 성경 시험도 치르는 학창시절을 보냈다. 그러면서도 어머니를 따라 절에 가면 "삼배라도 하기라"하는 말씀에 따랐다. 그러나 누가 절에 가라, 무엇을 읽어라 한 적이 없는데 언젠가 우연히 절에서 잠깐 들은 '천수경' 법문이 마음에 점을 찍었다. 한번은 70대의 얼굴이 훤한 분으로부터 백성욱 박사의 금강경 독송회를 다닌다는 이야기를 듣고 혼자 찾아갔다. 그곳에 다니다 보니 발심(發心)이 되어 공부에 재미가 붙었다. 중앙승가대학총장이셨던 종범스님으로부터는 화엄경을 배웠다. 또 고인이 되신 성상

현 법사를 스스로 찾아가 공부를 하게 되었는데 그분을 통해 십여년 동안 좋은 인연을 많이 맺었다. 이때 법화경 공부를 하면서 한 차원 높게 눈이 열렸다.

"법화경은 부모가 자식을 품어주듯, 모든 방편을 써서 모든 존재를 다 포용해주는 힘을 갖게 합니다. 법화경을 통해서 사경이 중요하다는 것도 비로소 깨닫게 되었어요. 금강경도 저에게 큰 깨침과 감동을 주었어요. 특히 '범소유상 개시허망(凡所有相 皆是虛妄)'이란 구절, 무릇 상이 있는 바 모든 것은 다 허망하다는 뜻이 가슴에 와 닿았어요."

사경의 희열감

부엌에 금강경을 두고 한 줄 두 줄 읽어가며 시간이 나는대로 사경을 했다. 사업으로 바쁜 남편의 귀가를 기다리면서, 늦도록 공부하는 아이들을 지켜보면서 쓰고 또 썼다. 숫자 7을 좋아해서 사경도 진득하니 7번은 써야 만족스러웠다. 새벽녘 조용한 시간에 불경을 읽으며 사경하노라면 내면으로부터 말할 수 없는 희열감이 솟아올랐다.

사실 당시에는 집안이 경제적으로 어려울 때였는데, 기독교 학교의 교사인 시누로부터 "공사상인 금강경에 그렇게 빠져있으니 어려운 거야"라는 소리를 듣기도 했다. 신부 수녀도 있는 시댁이라 성당 미사에도 더러 참석할 정도로 이 종교 저 종교에 대한 경계가 애당초 없

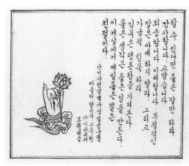

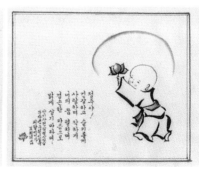

아들 딸, 손자녀에게 준 글 그림

제9회서예문화대전최우수상 수상 작품 대방광불화엄경

었던 그녀에게 오히려 금강경은 어떤 역경도 이겨낼 수 있는 마음의 해방감과 희열감을 주었다.

"아이들을 키우면서 집에 가마까지 설치하여 도자기를 만들고 굽는 재미에 10여 년간 몰입하기도 했어요. 아이들이 공부하는 시간에 나는 도자기를 만들었지요. 또 스스로 마음을 다스리고 자녀들에게도 말 없이 감동적인 교훈을 주고자 좋은 글귀를 써서 집안 이곳 저곳에 붙이기도 했어요. 사경을 하면서부터는 경전 말씀을 써붙이기도 하고, 다라니품을 써서 간직하고 다니게 했어요."

리고 가급적 침묵하라. 침묵은 평온함을 가져온다. 좋은 생각은 좋은 일을 만든다. 이 세상에서 제일 좋은 절은 친절이다'(단기 사천삼백사십일년 구월, 마음의 향기가 그득한 사이판에서, 보원해)

'정주야! 건강하고 슬기롭게 사랑하며 착하게 너의 꿈

지혜로운 처신

정성이 가득 담긴 글은 자녀들의 심성을 바르게 하는 교훈적인 힘을 발휘했을 것이다.

'할 수 있다면 좋은 말만 하라. 감사합니다. 고맙습니다. 죄송합니다. 이해합니다. 부정적인 말은 아예 하지 말라. 그

목진형 작가, 외길 선생과 함께

외길 김경호 선생으로부터 사경강의를 듣고 있는 회원들

37

펼치며 겸손한 마음으로 밝게 살기 바라며' (단기사천삼 백사십일 무자년 구월 이십육일 외할머니 보원해 쓰다) 김 작가의 이야기를 듣고 보면 그녀가 가정에서 할머 니, 어머니, 아내로서의 역할 뿐만 아니라 아들 넷, 딸 넷 팔남매 중 넷째로서 친정과 시댁에서도 딸로서 며느 리로서 지혜롭고 덕스럽게 처신했다는 것을 알게 된다. "교직에 계셨던 시어머니께서는 워낙 말씀을 조리있게 잘 하시는 분이라 조신하게 듣는 입장이 되고요. 친정 에서는 기쁨조 중재자 역할로 제가 적격이랍니다." 그 녀의 오빠들은 모두 뛰어난 머리에 열심히 노력도 해서 모두 박사가 되었는데, 서울대 법대 재학 6개월 후 1958년 미국으로 유학 가서 살고 있는 큰 오빠가 오랜 만에 작년 가을 잠시 귀국해서는 동생 김 작가에게 금 강경 사경 작품을 달라고 했다고 한다. 작품 활동을 통 해 건강까지 좋아진 동생을 격려해주려는 배려였을 것 이다. 주변에서도 이구동성으로 "요즘 김 작가가 왜 저 렇게 얼굴이 환해졌냐"며 동생들에게 어려운 문제가 있 으면 김 작가를 찾아가라고 한다는 것이다. 종손 며느리로서 집안 대소사를 챙겨야 하는 분주한 입

장이면서도 김 작가는 제사를 모시는 것이 즐겁고 기쁘 다고 말한다. 제삿날 집안 온 가족이 모여 대화를 나누 고 서로의 사정을 공유할 수 있으니 얼마나 좋으냐는 것이다.

남편의 '행복경'

평생 기업인으로 산업 현장을 달려온 남편 나정환 회장 도 이러한 아내 김 작가와 삶의 철학이 일치하는 면을 가지고 있다. 나 회장이 10여년 전부터 자나깨나 엮고 있는 것이 천자문을 현실에 맞게 고쳐 만든 '행복경'이 다. 그가 이러한 생각에 열의를 갖게 된 것은 광산김씨 외할아버지댁의 '積善之家必有餘慶 積惡之家 必有餘 殃'(남에게 착한 일을 많이 한 집안은 자손에게 까지 반 드시 경사스러운 일이 많고, 남에게 악한 일을 많이 한 집안에는 반드시 그 자손에게 재앙이 많이 따르게 된 다.)라는 가훈을 뼛속 깊이 간직하고 있기 때문이다. 그 는 이 가훈이야말로 천부경과 홍익인간사상에 뿌리를 둔 것으로서 동방예의지국 한민족의 가훈이 되고 나아 가 지구촌 인류의 가훈이 되기를 염원한다.

불설대보부모은중경

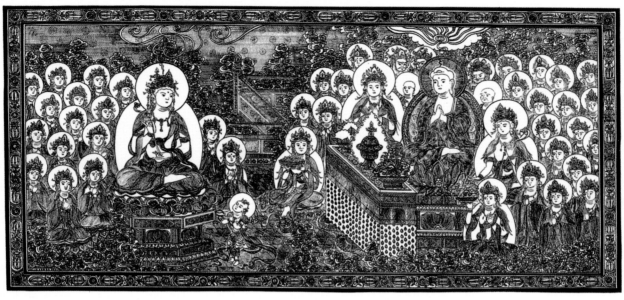

묘법연화경

(재학중 벤처기업 창업에 뛰어들었다가
퇴학 맞아 8년 만에 재입학하여 서울대
과학교육과를 졸업한 나정환 회장은 대
학 졸업장 같은 거 그렇게 중요하지 않
다는 말을 할 때마다 걸려 졸업장을 받
아두기로 했다는 것이다. 재 입학 당시
과 주임으로 은사가 되신 이태녕 박사
의 부친이신 역사학의 거두 이병도 박
사의 주례로 결혼식을 올렸고, 그로 인
한 인연은 지금도 막역하게 이어지고
있다.)

그동안 가족들 고생 많이 시키셨으니
이제라도 가족들 생각하면서 어머니랑
관광도 즐기라는 말을 들을 때 나 회장
은 이렇게 말한다. "일제시대였다면 나
도 만주벌판에 가서 헤메고 다녔을텐
데, 산업보국의 시대에 기업인으로서
발명과 수출산업에 투신하게 된 것은
행운이지요. 언니보다 다섯살 터울인
막둥이 딸을 낳았는데도 새벽 일찍 나
가 통행금지시간이 지나서야 집에 들어
오니 막둥이가 아빠얼굴을 본적이 없어
세살때 아빠를 보고 낯가리며 울더라고
요. 그걸 보고 큰 충격을 받아 그때부터
는 무조건 일요일은 가족과 함께 했어
요. 이런 면에서 무엇보다도 자녀들을
훌륭하게 키워준 아내에게 감사하고 있
습니다."

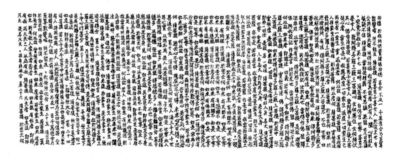

제주도에서 남편과 함께

온가족이 다함께 모여 기념촬영

사경 사사의 인연

돌이켜보면 김 작가의 삶에서 사경은 자신을 지탱해준 수행의 방편이었으며, 자녀양육의 지표를 제시해준 교육적 방편이었다. 그런데 이제 그러한 의미의 사경이 김 작가에게 보다 격상된 예술적 의미로 성큼 다가와 있는 것이다. 서예문화대전에서 사경부문 최우수상을 수상하고 처음으로 개인전을 갖게 되었으니 말이다. 이러한 성취가 가능하게 된 결정적인 계기는 2008년 외길 김경호 한국사경연구회 회장을 사사하게 된 인연이다.

불교미술사학계의 거목 고 장충식 동국대 미술사학과 교수는 외길 선생에 대해 다음과 같이 증언했다.

"용담(龍潭) 김경호의 사경예술은 철저한 고증에 바탕을 둔 전통의 계승이란 점에서 매우 소중하다. 그의 성격만큼이나 자상하고 품격 높은 글씨는 그간 끊임없는

연구 개발에 의하여 단절되었던 전통을 이어주는 새로운 전기를 마련하게 되었다. 그의 전통사경에 대한 철두철미한 연구는 이제 그 신비한 면모를 드러내고 있다…"

김 작가는 이러한 스승을 통해 그간 홀로 연마해온 사경을 새롭게 접근함으로써 예술적 작품의 경지로 끌어올릴 수 있게 된 것이다. 그녀는 곁에서 보아온 스승에 대해 이렇게 말한다. "생활(수행)과 작품(예술)이 일치하는 분, 오차가 하나도 없는 분이다. 돈과 물질에 끄달리지도 않으신다. 어떻게 인간이 이러한 작업을 할 수 있을까!"

사경은 내 삶의 의미

사경을 떠나서는 삶의 의미를 생각할 수 없다고 말하는 普圓海 김명림 작가! 하나의 사경작품을 탄생시키는데 때론 3개월이 걸리기도 하는 작업과정을 거쳐 준비한 개인전. 금강경, 화엄경, 법화경, 반야심경, 부모은중경 등의 주옥같은 사경작품을 비롯하여 화조도까지 30여점을 선보이는 이번 김 작가의 개인전은 명실상부하게 사경작가로서 우뚝서는 또 하나의 출발점이 될 것으로 보인다. 취재 / 김산경 기자 🙏

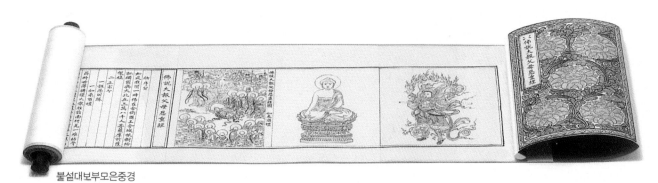

불설대보부모은중경

보원해 김명림 작가

외길 김경호 선생 사사
2012년 개인전(예술의 전당)
제9회 서예문화대전(사경부문) 최우수상, 특선 등
2011년 세계서예전북비엔날레전초대 (사경부분출품)
제8회 한국사경연구회원전 (예술의 전당)
제6회 한국사경연구회원전 (한국 문화재 보호재단)
제9회 서예문화대전(사경부문) 최우수상, 특선 등
제5회 한국사경연구회원전 (예술의 전당)
제4회 한국사경연구회원전 (서울 청계천 문화관)

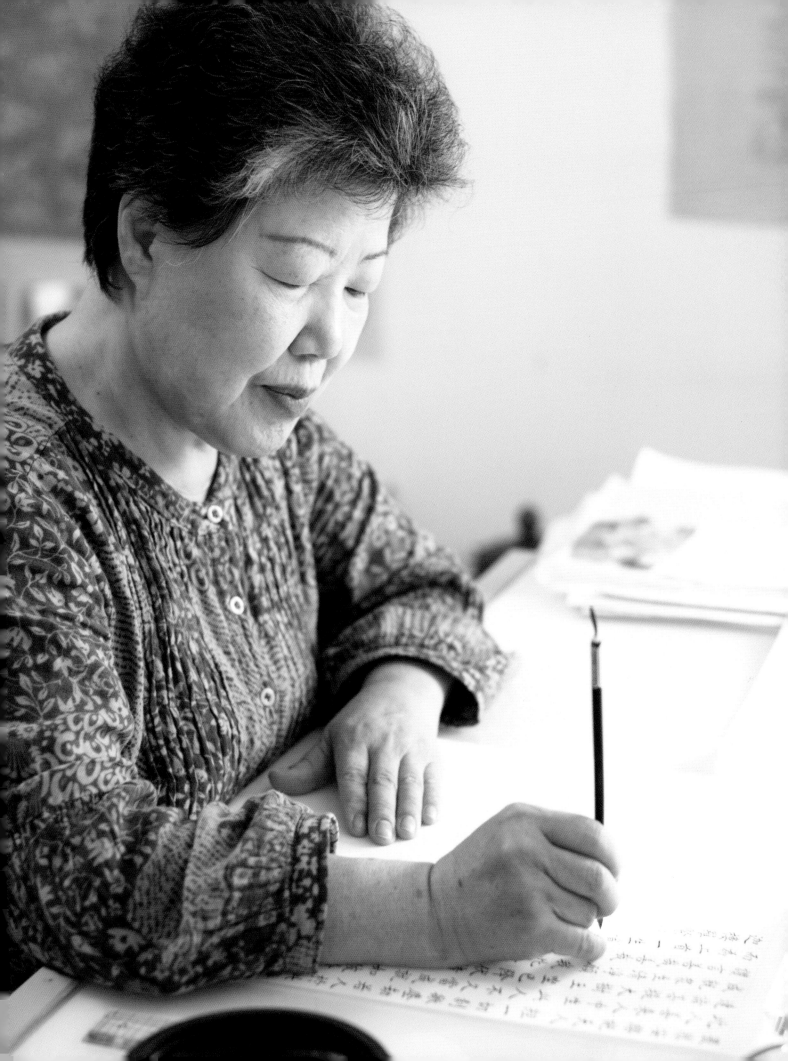

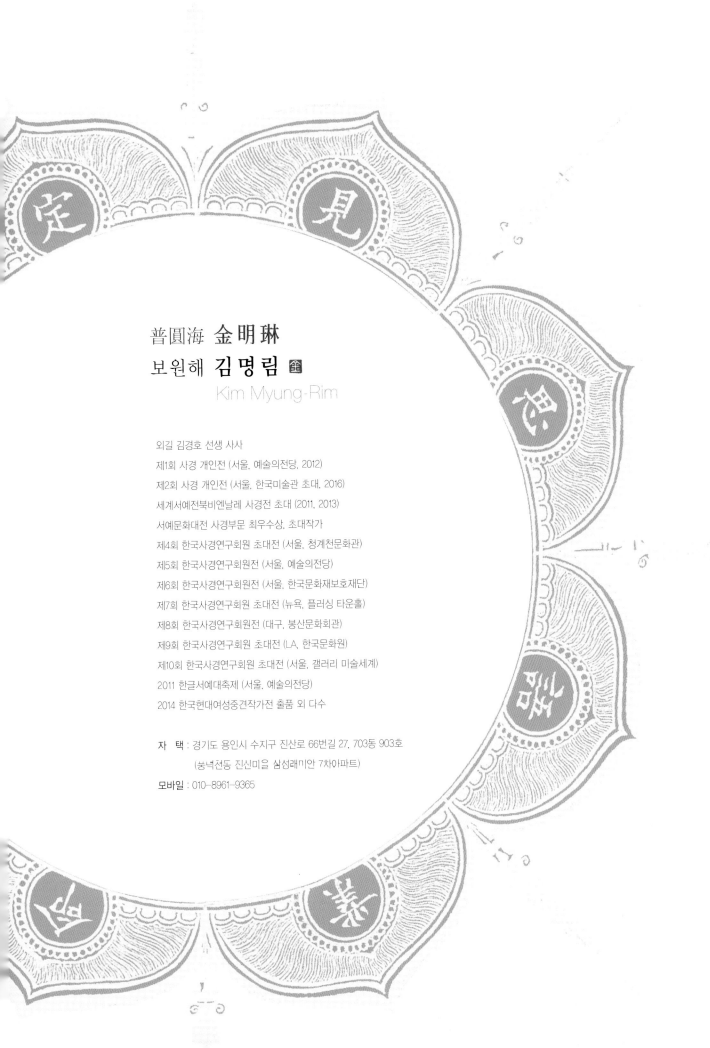

普圓海 金明琳
보원해 **김명림** 金

Kim Myung-Rim

외길 김경호 선생 사사
제1회 사경 개인전 (서울, 예술의전당, 2012)
제2회 사경 개인전 (서울, 한국미술관 초대, 2016)
세계서예전북비엔날레 사경전 초대 (2011, 2013)
서예문화대전 사경부문 최우수상, 초대작가
제4회 한국사경연구회원 초대전 (서울, 청계천문화관)
제5회 한국사경연구회원전 (서울, 예술의전당)
제6회 한국사경연구회원전 (서울, 한국문화재보호재단)
제7회 한국사경연구회원 초대전 (뉴욕, 플러싱 타운홀)
제8회 한국사경연구회원전 (대구, 봉산문화회관)
제9회 한국사경연구회원 초대전 (LA, 한국문화원)
제10회 한국사경연구회원 초대전 (서울, 갤러리 미술세계)
2011 한글서예대축제 (서울, 예술의전당)
2014 한국현대여성중견작가전 출품 외 다수

자　택 : 경기도 용인시 수지구 진산로 66번길 27, 703동 903호
　　　　(붕넉전동 진신미을 삼성래미안 7차아파트)
모바일 : 010-8961-9365

21세기 한국사경 정예작가

普圓海 金明琳
Kim Myung-Rim

발 행 일 ㅣ 2015년 12월 25일

저　　자 ㅣ 보원해 김명림

펴 낸 곳 ㅣ 한국전통사경연구원

　　　　　출판등록 ㅣ 2013년 10월 7일, 제25100-2013-000075호
　　　　　주　　소 ㅣ 03724 서대문구 연희로 14길 63-24 (1층)
　　　　　전　　화 ㅣ 02-335-2186, 010-4207-7186

제 작 처 ㅣ (주)서예문인화
　　　　　주　　소 ㅣ 서울시 종로구 사직로 10길 17 (내자동)
　　　　　전　　화 ㅣ 02-738-9880

총괄진행 ㅣ 이용진
디 자 인 ㅣ 석준기
스캔분해 ㅣ 고병관

ⓒ Kim Myung-Rim, 2015

ISBN 979-11-956986-0-8

값 30,000원

※ 이 책에 수록된 작품과 내용은 저자의 서면 동의 없이 무단 전재, 복제, 응용사용을 금합니다.